JOKER

# JOKER

© 2020 Monsa Publications

First edition in 2020 November by Monsa Publications,
Gravina 43 (08930) Sant Adrià de Besós. Barcelona (Spain)
T +34 93 381 00 93
www.monsa.com monsa@monsa.com

Project director: Anna Minguet.
Text editing: Oriol Cámara.
Art director & layout: Eva Minguet.
(Monsa Publications)

©The images belong to the authors.
Cover images by Jasric Art
www.jasricart.com
Instagram @jasricart
Back cover image by Marco D'Alfonso
www.marcodalfonso.com
Instagram @m7781

Printed in Spain by Gómez Aparicio.
Translation by SomosTraductores.

Shop online:
www.monsashop.com

Follow us!
Instagram @monsapublications
Facebook @monsashop

ISBN: 978-84-17557-24-9
D.L. B 19658-2020

# JOKER

## THE CLOWN PRINCE OF CRIME

monsa

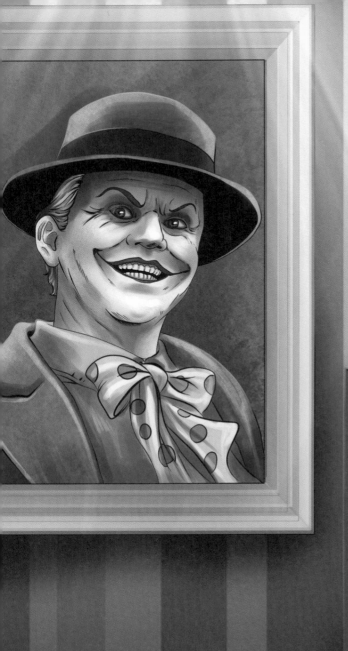
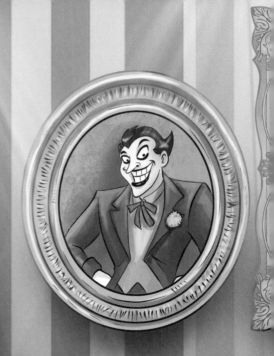
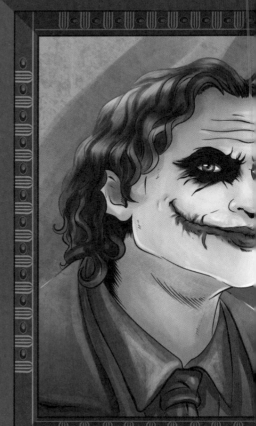

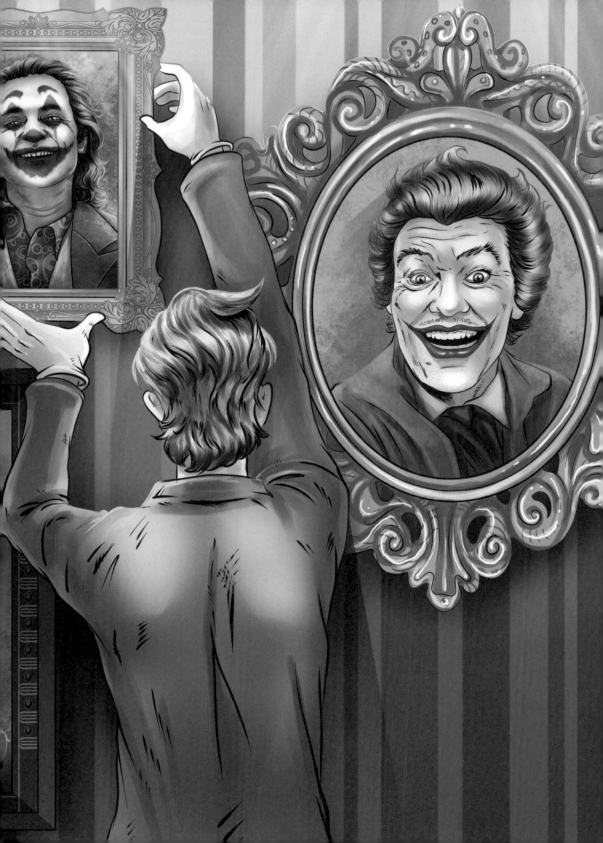

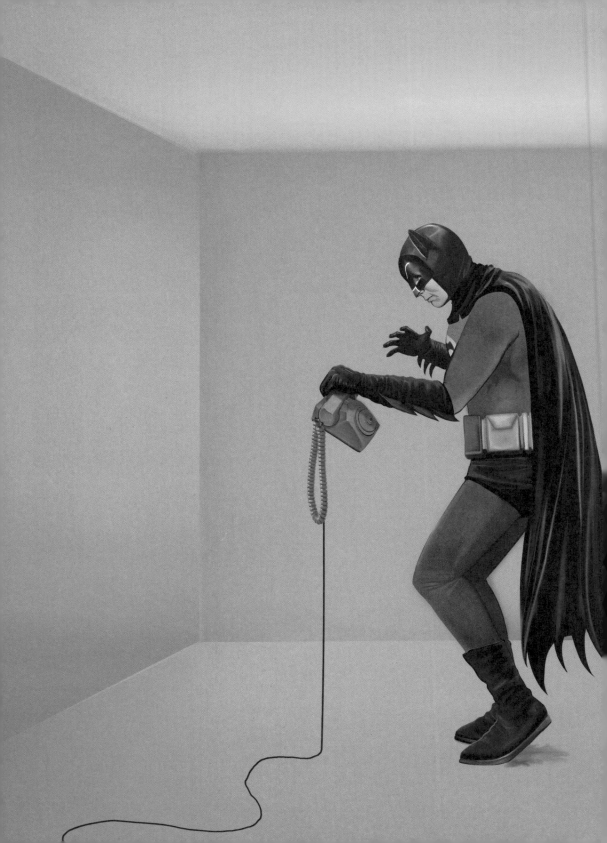

# GOTHAM CITY

The dark and gloomy city where crime, corruption and violence reign, being detective Jim Gordon the only officer who really seeks to enforce the law and do justice.

La ciudad oscura y sombría donde reina el crimen, la corrupción y la violencia, siendo el detective Jim Gordon el único agente que realmente busca cumplir la ley y hacer justicia.

New York in the 1940s.

# BATMAN

Batman's real identity is Bruce Wayne, a billionaire business tycoon and philanthropist who owns the Wayne Corporation in Gotham City. After witnessing the murder of his parents in a violent assault as a child, he swore revenge against the criminals.
Bruce Wayne resorts to his intellect and technology to create the weapons he uses to carry out his activities, helping to protect his city.

La identidad real de Batman es Bruce Wayne, un multimillonario magnate empresarial y filántropo dueño de la Corporación Wayne en Gotham City. Después de presenciar el asesinato de sus padres, en un violento asalto cuando era niño, hizo que jurara venganza contra los criminales.
Bruce Wayne recurre a su intelecto y a la tecnología para crear armas con las que llevar a cabo sus actividades, ayudando a preservar la seguridad en su ciudad.

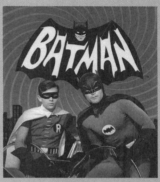

Movie Poster by Leslie H. Martinson in 1966.

# VILLAINS

Joker, Catwoman, The Riddler, Bane, The Penguin, Poison Ivy, Ra's Al Ghul, Mr. Freeze, Man Bat, Harley Quinn, Clay Face, Two Face.

# WHO IS THE JOKER?

It is well known that Batman is one of the most successful superheroes in the world. From the beginning, he has managed to captivate and fascinate many generations with his adventures, both in cartoons and on the cinema and television screens. But if we analyse his career from the beginning, we will see that this series is not only loved for the dark knight who stars in it. Batman has one of the most diverse and unique catalogues of villains in comic history. All of them go beyond the simple mugger or evil supervillain and manage to be as captivating as the main character himself.

Among them is somebody who would be his main archenemy, the acclaimed "Clown Prince of Crime", Joker. This supervillain appeared for the first time in April 1940, in a Batman comic published by DC Comics. A character with a physical appearance characterised by a disfigured face, white skin, green dyed hair and red lips. A psychopathic genius, with a sadistic and twisted humour, a lover of weapons to which he always gives a comic touch, his jack-in-the-boxes and cigarette shaped explosives are a classic in his craziest plans with deadly results.

Interestingly, of the first 12 numbers in the series he ended up appearing in 9, even though it was initially planned for him to die and only appear in that number 1. However, the editor saw the potential of this clown and the rest is history. He is considered one of the most recognisable characters in the history of comics, and one of the greatest villains of all times.

As in the case of the comic, Joker has had countless scriptwriters and cartoonists who have shaped his personality and appearance. Much of the fame achieved by this villain comes from the actors who have played him on the big screen. It is very curious to see how each actor who has given life to the character has taken a different path, and each of them is remembered by the character's followers for different reasons. Without a doubt, thanks to them, the character is more popular than ever and is continuing to gain converts nonstop.

Worthy of mention is the voice over in the animated series by the incomparable Mark Hamill, while on television he was brought to life by Cesar Romero (1966-1968), and in the cinema are the performances of Jack Nicholson (1989), Heath Ledger (2008), Jared Leto (2016) and finally the extraordinary Joaquin Phoenix (2019).

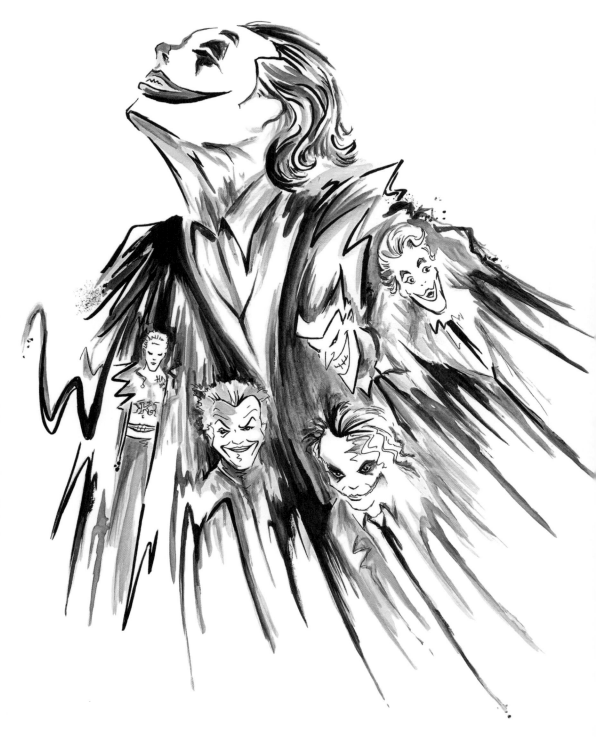

Rob Reeb

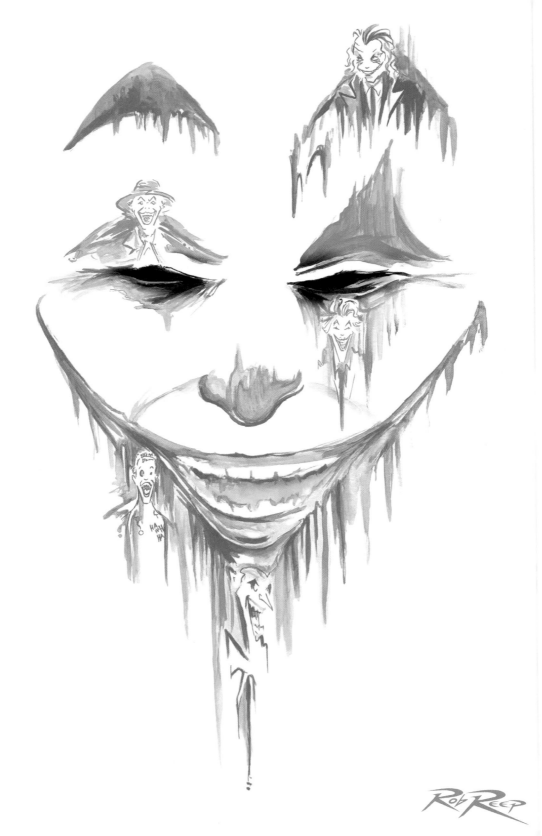

# ¿Quién es el Joker?

Es de sobra conocido que Batman es uno de los superhéroes de mayor éxito en el mundo. Desde sus inicios, ha logrado cautivar y fascinar a muchas generaciones con sus aventuras, tanto en la viñeta como en las pantallas de cine y televisión. Pero si analizamos su trayectoria desde el principio, veremos que esta serie no es querida solo por el caballero oscuro que la protagoniza. Batman disfruta de uno de los catálogos de villanos más diverso y único de la historia del cómic. Todos ellos van más allá del simple atracador o malvado super poderoso, y consiguen ser tan cautivadores como el mismísimo protagonista.

Entre ellos destaca el que sería su principal némesis, el aclamado "Payaso príncipe del crimen", El Joker. En abril de 1940, en un cómic de Batman publicado por DC Comics, apareció por primera vez este supervillano. Un personaje de apariencia física caracterizada por el rostro desfigurado, la piel blanca, el cabello teñido de verde y los labios rojos. Un genio psicópata, con un humor sádico y retorcido, amante de las armas a las que siempre les da un toque cómico, sus cajas sorpresa y explosivos en forma de cigarrillo son un clásico en sus planes más alocados con resultados mortíferos.

Curiosamente, de los primeros 12 números de la serie acabó apareciendo en 9, pese a que al principio estaba planeado que muriera y solo apareciera en aquel número 1. Sin embargo el editor vio el potencial de este payaso y el resto es historia. Considerado como uno de los personajes más reconocibles de la historia del cómic, y uno de los villanos más grandes de todos los tiempos.

Al igual que en el cómic, El Joker ha contado con innumerables guionistas y dibujantes que han ido perfilando su personalidad y aspecto. Gran parte de la fama conseguida por este villano viene de los actores que lo han interpretado en la gran pantalla. Es muy curioso ver cómo cada actor que ha dado vida al personaje ha tomado un rumbo distinto, y cada uno de ellos es recordado por los seguidores del personaje por diferentes razones. Sin duda, gracias a ellos, el personaje es más popular que nunca y sigue ganando seguidores sin parar.

Destacamos el doblaje en la serie de animación realizada por el inigualable Mark Hamill. Mientras que en televisión le dio vida Cesar Romero (1966-1968), y en el cine encontramos las interpretaciones de Jack Nicholson (1989), Heath Ledger (2008), Jared Leto (2016) y finalmente el extraordinario Joaquin Phoenix (2019).

# THE JOKER

## TV

Cesar Romero

1966 - 1968

## THE ANIMATED SERIES

Mark Hamill

1992 - 1995

# FILMS

Jack Nicholson
1989

Heath Ledger
2008

Jared Leto
2016

Joaquin Phoenix
2019

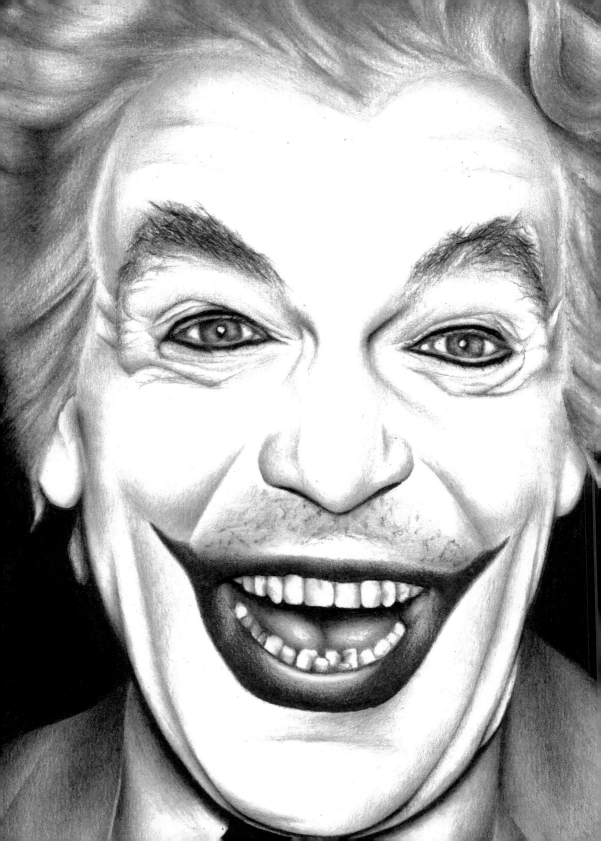

# CESAR ROMERO

---

## 1966
# THE CLOWN

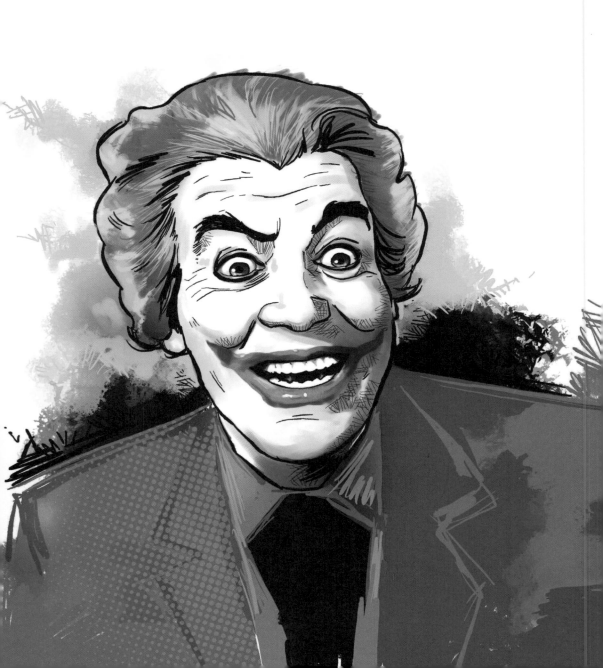

Few series over 50 years old are as remembered as "Batman" from 1966, its crazy and over-the-top style attracted attention and put the "Wonder Duo" Batman and Robin, played by two legends such as Adam West and Burt Ward, on the TV in every home. In this first incarnation of Joker, the actor Cesar Romero was chosen.

A real interpretative challenge, since it was not easy for Romero to stand out in this series that had many of the comic book villains, and excellent actors to play them, Julie Newmar as "Catwoman", Frank Gorshin as "Enigma", Burgess Meredith as "Penguin", and even occasional appearances of other legendary actors such as Vincent Price as "Egghead".

Romero's Joker is not too far from the joker of his time, he is a villain for all audiences who cannot help but leave clues in the form of jokes, with a unique and party loving personality that is contagious. But without a doubt what we all remember about this Joker is a small stylistic detail, he is the only Joker with a moustache. Cesar Romero considered his moustache to be one of his characteristic features and refused to shave it off for the series, so during his three years on air, the make-up team painted it white to disguise it.

# ABOUT
# CESAR ROMERO

Pocas series con más de 50 años son tan recordadas como "Batman" de 1966, su estilo alocado y pasado de vueltas llamó la atención y puso en el televisor de cada hogar al "Dúo Maravilla" Batman y Robín, interpretados por dos leyendas como son Adam West y Burt Ward. En esta primera encarnación del Joker se escogería al actor Cesar Romero.

Un auténtico reto interpretativo, ya que Romero no lo tendría fácil para destacar en esta serie que contaba con gran parte de los villanos de los cómics, y con excelentes actores para interpretarlos, Julie Newmar como "La Mujer Gata", Frank Gorshin como "Enigma", Burgess Meredith como "el Pingüino", e incluso apariciones ocasionales de otros actores míticos de la talla de Vincent Price como "Egghead".

El Joker de Romero no se aleja demasiado del joker de su época, es un villano para todos los públicos que no puede evitar dejar pistas en forma de bromas, con una personalidad única y festiva que es contagiosa. Pero sin duda lo que todos recordamos de este Joker es un pequeño detalle estilístico, es el único Joker con bigote. Cesar Romero consideraba que su bigote era uno de sus rasgos característicos y se negó a quitárselo para la serie, así que durante sus tres años en antena, el equipo de maquillaje se lo pintaba de blanco para disimularlo.

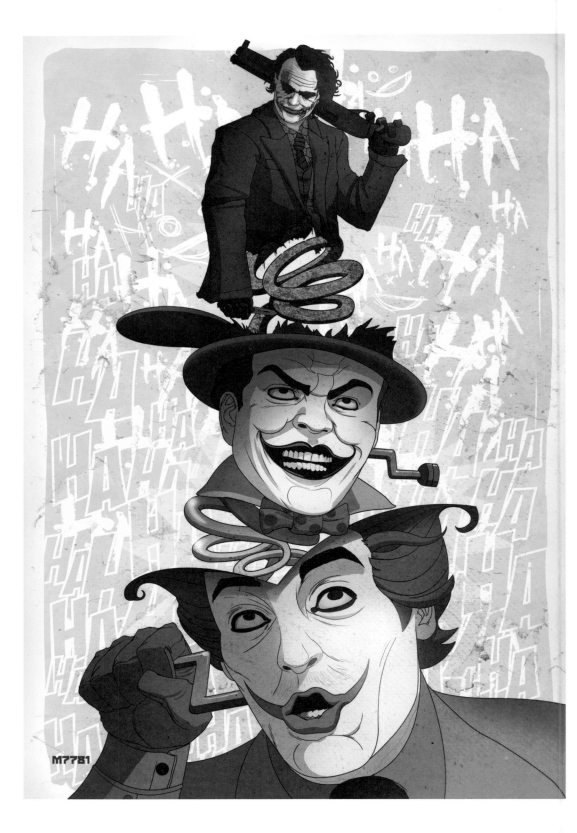

# "A JOKE A DAY KEEPS THE GLOOM AWAY!"

"¡Una broma al día, mantiene la alegría!"

- CESAR ROMERO -

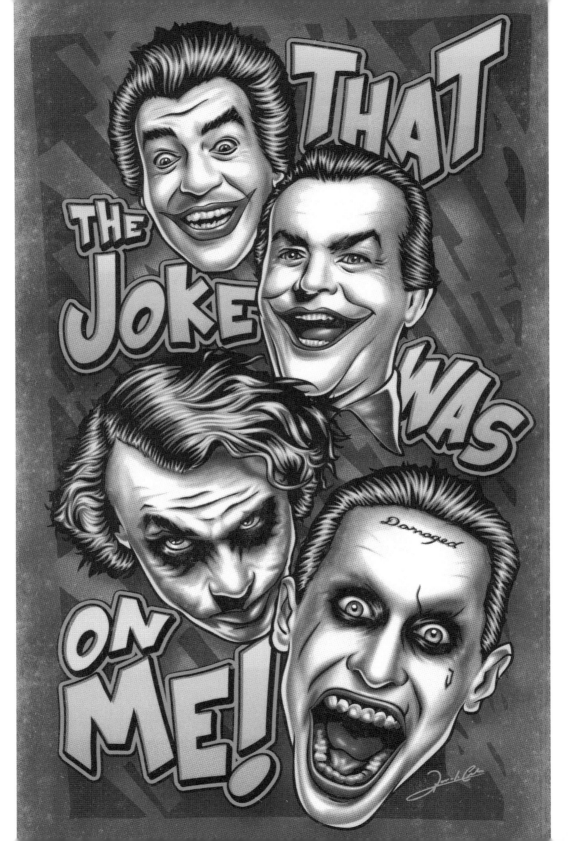

# "OHHH! YOU CAN SAY THAT OVER THE PHONE, BATMAN. BUT IF I HAD YOU HERE, I'D POUND YOU TO A PULP!"

"¡Ohhh! Puedes decir eso por teléfono, Batman.
Pero si te tuviera aquí, ¡Te haría papilla!"

- CESAR ROMERO -

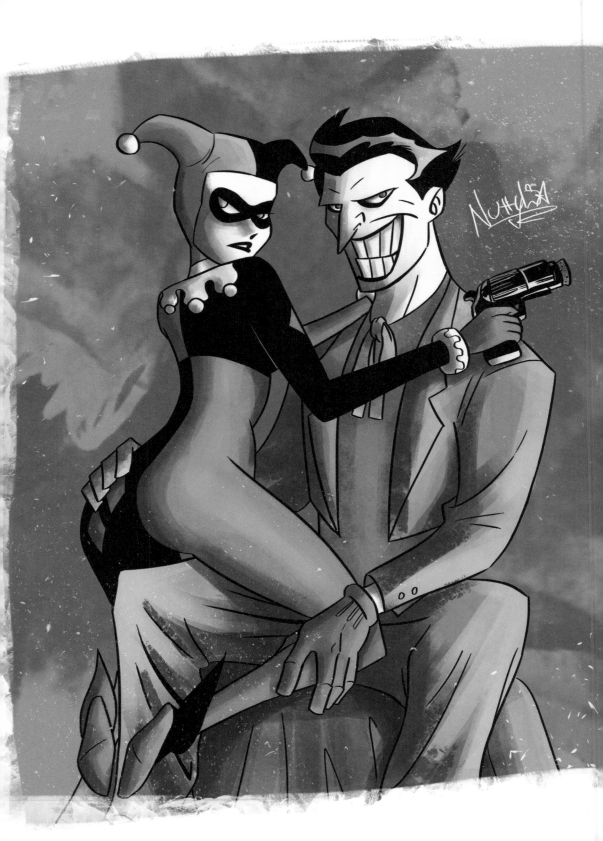

# MARK HAMILL

---

## 1992
## THE JOKER

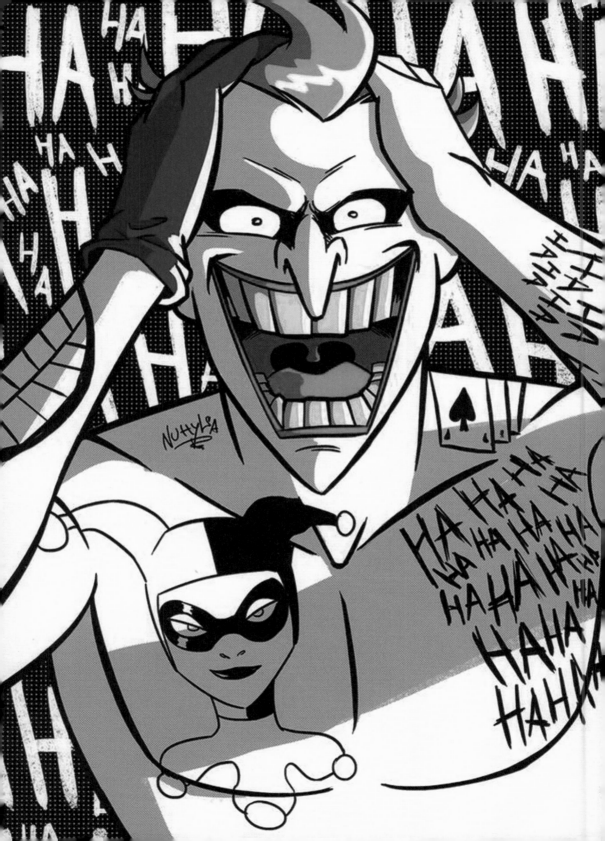

Mark Hamill is known worldwide for his starring role as Luke Skywalker in the "Star Wars" saga. Curiously, if we ask many fans how many other films they have seen him in, they will not remember very many. But if we ask them instead how many animated series they have heard his voice in, they will surely surprise us. With over 300 credits, Hamill is considered one of the best voice actors. Among all the characters he has played, there is one that stands out above the rest, and that is undoubtedly Joker. After the success of Tim Burton's "Batman", Warner Bros got down to work on how to bring Batman to televisions around the world. Paul Dini and Bruce Timm were among those in charge of carrying out this task. Despite being a series primarily intended for young viewers, Dini and Timm knew they wanted to take on the challenge of making a darker, more mature series aesthetically similar to the film. They knew that they should strive to find actors who would give that depth and seriousness to the characters' voices, and so they did. Kevin Conroy would become the voice of the Dark Knight, Richard Moll would voice Two-Face, Adrienne Barbeau would play Catwoman, Bob Hastings as Commissioner Gordon, added to Mark Hamill.

Even so, before Hamill got the job, Tim Curry was selected as the first choice for Joker and he even voiced over 4 episodes of the character, but the producers found his performance too threatening, and so Hamill got his chance. It is said that the recordings were made with all the actors present in the same room without them getting up from their seats. This rule applied to all actors except one exception, Mark Hamill was allowed to play standing up, as it was considered that a character with as much energy as Joker needed to be left enough space so that he could work as best as possible. Hamill would also give the voice to Joker in Batman Arkham's famous video game trilogy.

# ABOUT
# MARK HAMILL

Mark Hamill es mundialmente conocido por su papel protagonista de Luke Skywalker en la saga de "La guerra de las galaxias", curiosamente si preguntamos a muchos fans en cuantas películas más le han visto, el resultado no sería muy elevado. Pero si en cambio les preguntamos en cuantas series animadas han escuchado su voz, nos sorprenderán seguramente. Con más de 300 créditos, Hamill es considerado uno de los mejores actores de doblaje. Entre todos los personajes que ha interpretado, hay uno que resalta por encima del resto, y es sin duda el Joker. Tras el éxito de "Batman" de Tim Burton, Warner Bros se puso manos a la obra en la manera de llevar Batman a los televisores de todo el mundo. Entre los encargados de llevar tal faena destacan Paul Dini y Bruce Timm. Pese a ser una serie principalmente planeada para espectadores menores de edad, Dini y Timm sabían que querían aceptar el reto de hacer una serie más oscura y madura, parecida estéticamente a la película. Sabían que deberían esforzarse en encontrar actores que dieran esa profundidad y seriedad a las voces de los personajes, y así fue. Kevin Conroy se convertiría en la voz del Caballero Oscuro, Richard Moll daría voz a Dos Caras, Adrienne Barbeau interpretaría a "Catwoman", Bob Hastings como el comisario Gordon, además de Mark Hamill.

Aun así, antes de que Hamill consiguiera el puesto, Tim Curry fue seleccionado como primera opción para el Joker y hasta llegó a doblar 4 episodios del personaje, pero los productores encontraron que su interpretación era demasiado amenazante, y de esta manera Hamill recibió su oportunidad. Se dice que las grabaciones se hacían con todos los actores presentes en la misma sala sin moverse del asiento, esta norma se aplicaba a todos los actores salvo una excepción, Mark Hamill tenía permiso para interpretar en pie, ya que se consideraba que a un personaje con tanta energía como el Joker era necesario dejarle suficiente espacio como para que este pudiera trabajar lo mejor posible. Hamill pondría la voz al Joker también en la famosa trilogía de videojuegos de Batman Arkham.

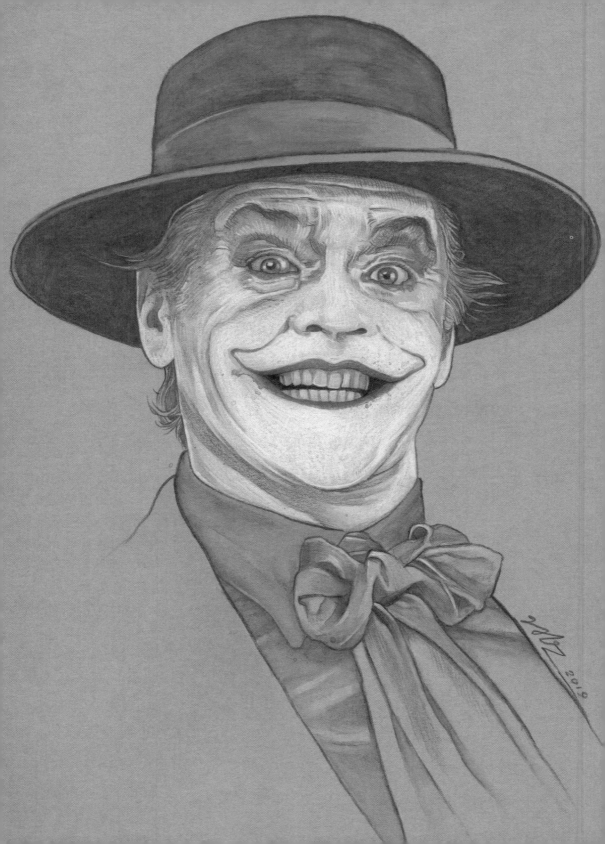

# JACK NICHOLSON

## 1989
## THE GANGSTER

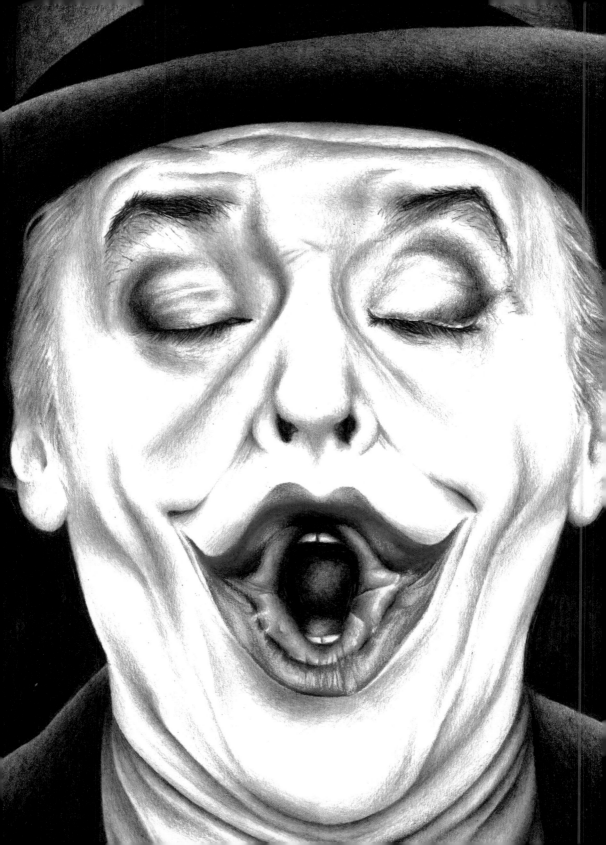

It would be more than 20 years before someone brought the dark knight and his archenemy "Joker" back to life on the big screen. A young Tim Burton was hired to carry out such a feat and he chose the image of the then darker and more violent Batman and Joker. Especially Joker, who had recently caused two casualties in the Batfamily, killing Robin and leaving Barbara Gordon, also known as "Batgirl", paralysed.

The green and white make-up was adapted to Jack Nicholson's face, who, together with the lilac suit, the veteran actor gave us a Joker full of energy and desire to twist the city. This is the performance that best captures the most Joker's most insane side, he moves on a pure whim and doesn't care who this affects. It is the perfect contrast to the Batman played by Michael Keaton, and it manages to show the audience why these two characters have a unique chemistry. Some critics, such as the prestigious Roger Ebert, considered Nicholson's Joker to be the main performance in the film, which is only normal since every time he is on screen you cannot stop watching him.

The film was a great success and would be the cast for superhero films for the next 10 years. It was also the driving force behind the beloved Batman animated series, which would borrow many aesthetic elements from the film.

# ABOUT
# JACK NICHOLSON

Pasarían más de 20 años hasta que alguien volviera a dar vida en la gran pantalla al caballero oscuro y a su archienemigo "El Joker". Un joven Tim Burton fue el encargado de llevar a cabo tal hazaña y optó por la imagen del Batman y Joker de entonces, más oscuros y violentos. Sobre todo el Joker, quien recientemente había provocado dos bajas en la Batfamilia, matando a Robin y dejando paralítica a Bárbara Gordon también conocida como "Batgirl".

El maquillaje verde y blanco se adaptó en la cara de Jack Nicholson, que junto al traje lila, el veterano actor nos brindó un Joker lleno de energía y ganas de retorcer la ciudad. Es la interpretación que mejor captura el lado más demencial del Joker, se mueve por puro capricho y no le importa quien caiga. Es el contraste perfecto al Batman que interpreta Michael Keaton, y consigue mostrar al espectador por qué estos dos personajes tienen una química única. Algunos críticos como el prestigioso Roger Ebert consideraron al Joker de Nicholson como el espectáculo principal de la película, algo totalmente normal ya que cada vez que está en pantalla no puedes dejar de mirarlo.

La película fue un éxito total, y sería el molde con el que se harían las películas de superhéroes durante los próximos 10 años. También fue la impulsora para la queridísima serie de animación de Batman, que tomaría prestado muchos elementos estéticos de la película.

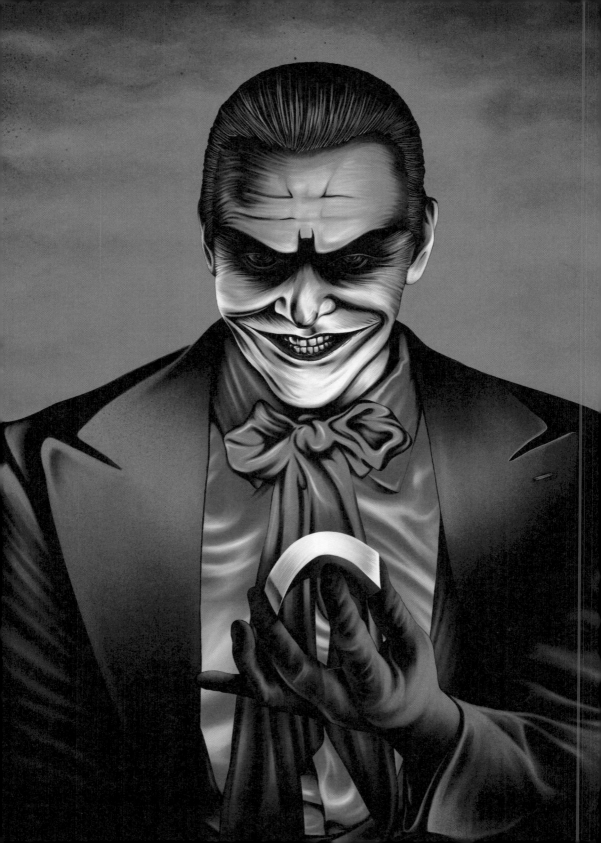

# "NEW AND IMPROVED JOKER PRODUCTS! WITH A NEW SECRET INGREDIENT: SMYLEX"

"¡Nuevos y mejorados productos Joker!
Con un nuevo ingrediente secreto: Smylex"

- JACK NICHOLSON -

# THE NAME

The name of The Joker's alter ego, Jack Napier, was created by the filmmakers. In the comics, The Joker was never given a real name (and his anonymous status is often crucial to the plot), and whatever real name he has is yet to be definitively revealed. The name Jack Napier is intended to be a play on the word "jackanapes" (a medieval English term for a foolish fellow who resembles an ape), as well as a reference to Alan Napier, who played Alfred in the television show Batman (1966).

El nombre del alter ego del Joker, Jack Napier, fue creado por los cineastas. En los cómics, el Joker nunca ha tenido un nombre real (y su anonimato a menudo es crucial para la trama), y nunca se ha revelado definitivamente. El nombre Jack Napier pretende ser un juego de palabras con la palabra "jackanapes" (un término del medievo inglés, que se usaba para referirse a un tipo tonto que se parece a un simio), así como una referencia a Alan Napier, quien interpretó a Alfred en el programa de televisión Batman (1966).

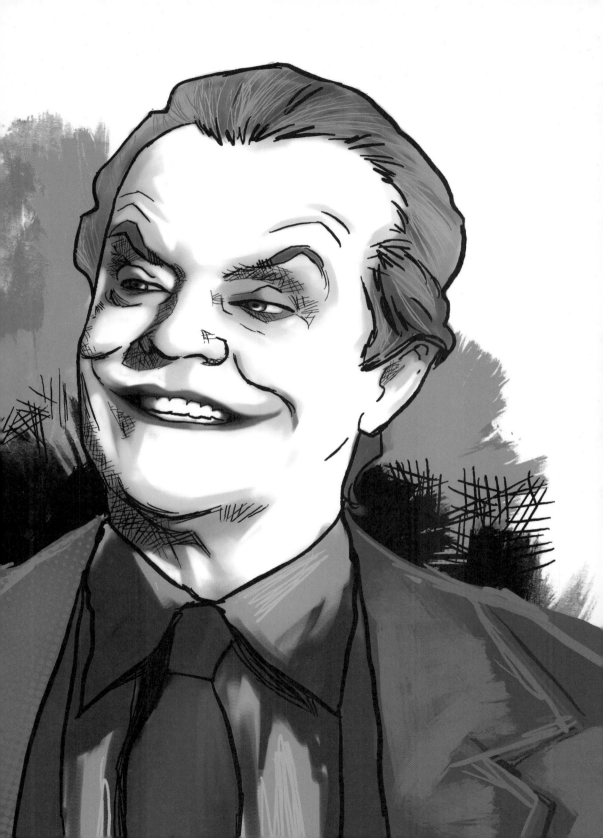

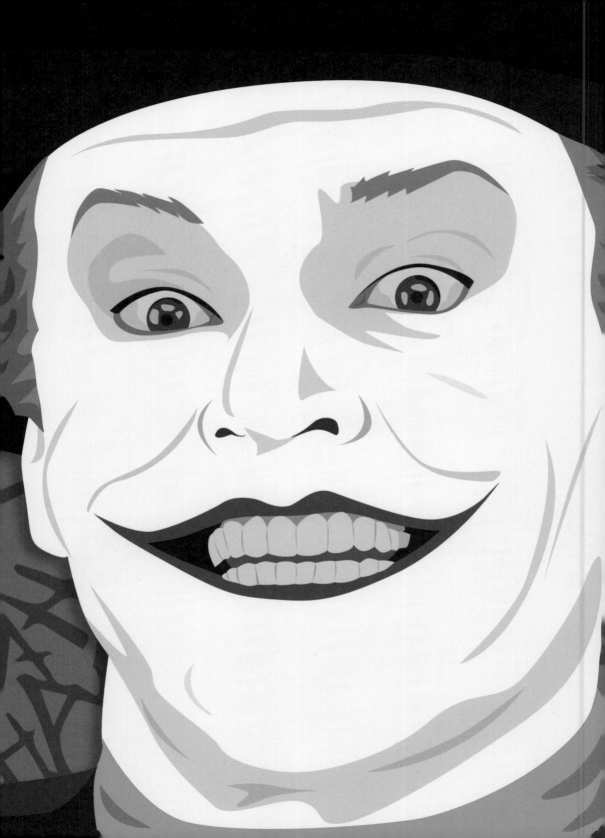

# "HAVEN'T YOU EVER HEARD OF THE HEALING POWER OF LAUGHTER?"

"¿Nunca has oído hablar del poder curativo de la risa?"

- JACK NICHOLSON -

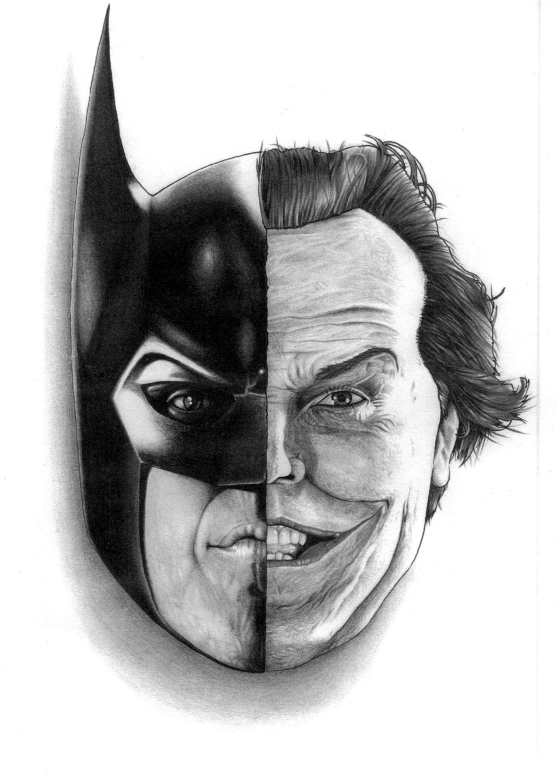

# "WHERE DOES HE GET THOSE WONDERFUL TOYS?"

"¿De dónde saca esos increibles juguetes?"

- JACK NICHOLSON -

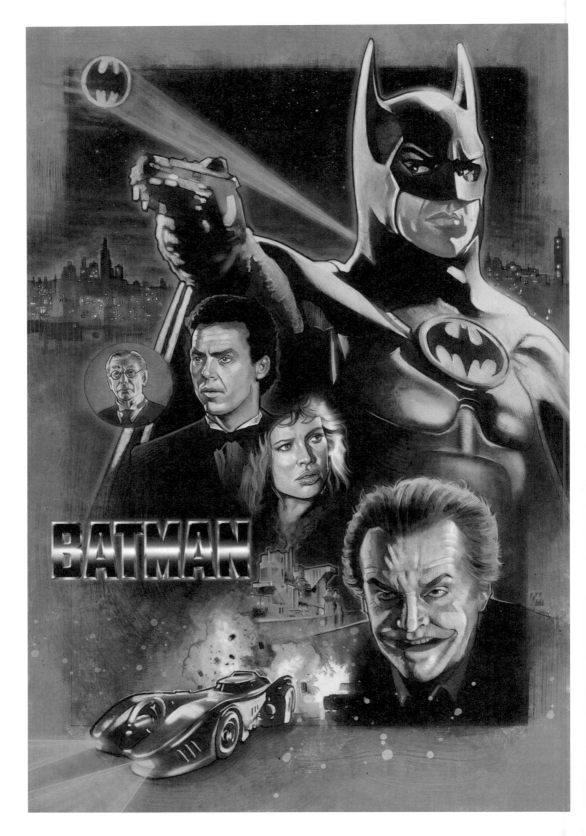

When Tim Burton agreed to direct the Batman film he had only directed two major films, "Pee-Wee's Big Adventure" and "Beetlejuice", something that fans of Alan Moore's or Frank Miller's new comic book saga did not take kindly to. As if that wasn't enough, Burton chose Michael Keaton to play Batman, and it didn't take long to get even more bad reviews. Burton felt the pressure, but he didn't give in. He knew that Keaton could transmit more humanity than many other actors. To combat the negative reviews surrounding the production, Warner decided to bring forward the first trailer. It was so successful that some fans would pay a ticket for any film where the trailer was shown before, and after seeing it they would leave the room.

Still Burton had another ace up his sleeve. He knew that Keaton didn't have to shoulder all the burden of the film alone. For this Jack Nicholson would come into play as the homicidal maniac and anarchist Joker. He managed to make his interpretation more attractive than that of the hero. Although he was criticised for undermining Batman, Joker of the late 80s became a true icon and idol of pop culture, helping Tim Burton's film break box office records.
It may not have aged in the best way, but nostalgic film buffs of the 80s see Burton's Batman as the first major adaptation to the big screen of the "Dark Knight". Tim Burton imbued himself with the mythology of Batman while remaining true to his particular visual style, creating a spectacular Gotham, undoubtedly the best to date.

# ABOUT
# TIM BURTON

Cuando Tim Burton aceptó dirigir la película de Batman solo había dirigido dos películas importantes, "La gran aventura de Pee-Wee" y "Bitelchús", algo que los fans de la nueva saga de cómics de Alan Moore o Frank Miller no vieron con buenos ojos. Por si no era suficiente, Burton escogió a Michael Keaton para encarnar a Batman, y no tardaron en sumarse aún más críticas. Burton sintió la presión, pero no cedió. Él sabía que Keaton podía transmitir más humanidad que muchos otros actores. Para combatir las críticas negativas que rodeaban a la producción, Warner decidió adelantar el primer tráiler. Tuvo tanto éxito que algunos fans pagaban una entrada para cualquier película donde antes de esta se proyectara el trailer, y tras verlo abandonan la sala.

Aún así Burton tenía otro as guardado en la manga. Sabía que Keaton no tenía que llevar el peso de la película él solo. Para eso entraría en juego Jack Nicholson encarnando al maniaco homicida y anarquista Joker. Consiguió que su interpretación resultara más atractiva que la del héroe. Aunque se recibieron críticas por quitarle el protagonismo a Batman, el Joker de finales de los 80 se convirtió en un auténtico icono e ídolo de la cultura pop, ayudando a que la película de Tim Burton batiera récord en taquilla.
Puede que no haya envejecido de la mejor manera, pero los cinéfilos nostálgicos de los 80 ven al Batman de Burton como la primera gran adaptación a la gran pantalla del "Caballero Oscuro". Tim Burton se impregnó de la mitología del Hombre Murciélago siendo fiel a su particular estilo visual, creando una Gotham espectacular, sin duda la mejor hasta la fecha.

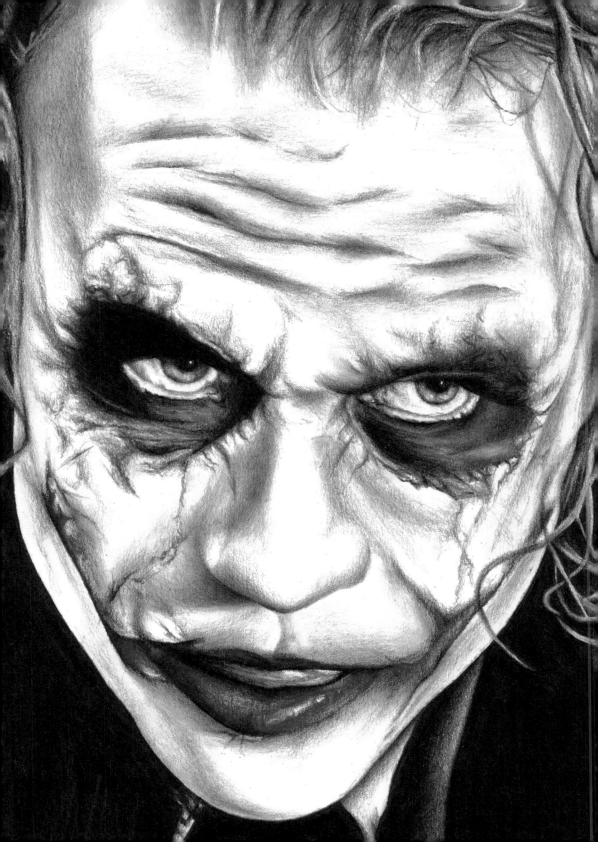

# HEATH LEDGER

2008
# THE ANARCHIST

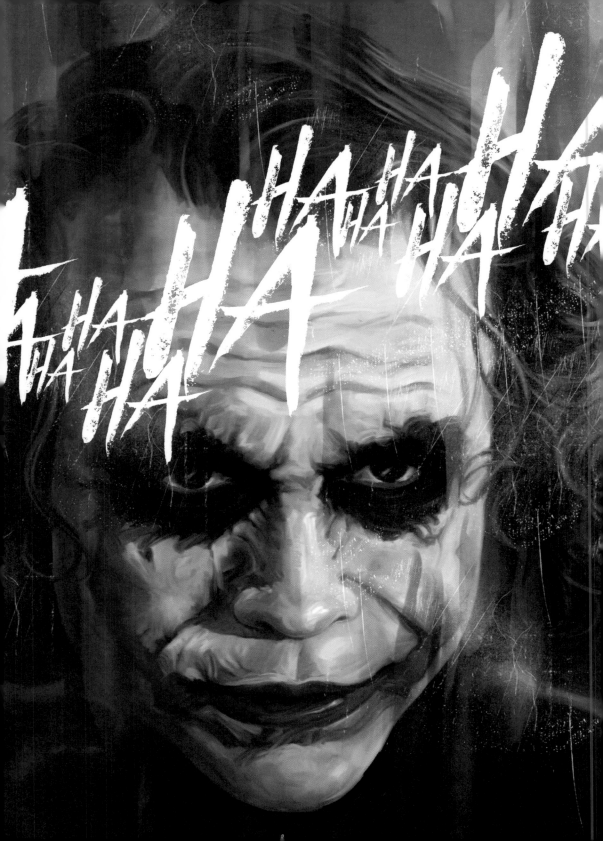

Again Joker would take a long season off, almost another 20 years in which 4 new deliveries of Batman were released, to return to the film universe of the Dark Knight and curiously his return, would again be a great success. Hand in hand again, with a talented director like Christopher Nolan, who directed "Batman Begins" 3 years earlier in 2005, ""The Dark Knight" would be the biggest box office success of its year, raising one billion dollars, more than double its previous film, and is considered one of the best films of the decade.

Without a doubt, a large part of the success and cult status of this film is thanks to Heath Ledger and his incarnation of the mythical villain. Ledger would take the character to unknown territory for a large part of the spectators and fans. In his own words, he describes Joker as a "psychopath, mass murderer, a schizophrenic clown with a total lack of empathy". This was accompanied by a more terrifying aspect than any of his previous incarnations. This time, despite wearing clothes similar to that of his predecessors, the colours are duller and he looks more ragged. And finally, the icing on the cake is his smile, Ledger has a "Glasgow smile", scarred cuts on each side of his face that look like he is constantly smiling. To these physical elements we add that he is a very mysterious and erratic Joker in his way of expressing himself, he constantly lies about his origins, and the crimes he commits during the film are anarchic and non-profit making acts, among them is the creation of "Two Face", the other villain in the film who he manipulates for his own macabre interests.

Unfortunately, Ledger would leave us that same year, 2008, and he would not see the impressive result or the great success that his performance would have, awarded with the Oscar for best supporting actor and many more international prizes. His Joker became the Joker of a whole generation and one of the most charismatic.

# ABOUT
# HEATH LEDGER

De nuevo el Joker se tomaría una larga temporada de descanso, casi otros 20 años en los que se estrenaron 4 nuevas entregas de Batman, para volver al universo cinematográfico del Caballero Oscuro y curiosamente su retorno, volvería a ser un gran éxito. De la mano de nuevo, de un talentoso director como es Christopher Nolan, el cual ya dirigió "Batman Begins" 3 años antes en 2005, "The Dark Knight" sería el mayor éxito en taquilla de su año, recaudando un billón de dólares, más del doble que su anterior película, y se considera uno de los mejores films de la década.

Sin duda gran parte del éxito y culto que se le tiene a este film es gracias a Heath Ledger y su encarnación del mítico villano. Ledger llevaría al personaje a un territorio desconocido para gran parte de los espectadores y fans. En sus propias palabras, describe al Joker como un "psicópata, asesino de masas, un payaso esquizofrénico con cero empatía". A ello le acompañaba un aspecto más aterrador que cualquiera de sus anteriores encarnaciones. En esta ocasión, pese a llevar una vestimenta parecida a la de sus antecesores, los colores son más apagados y tiene un aspecto más andrajoso. Y por último, el broche de oro es su sonrisa, Ledger lleva una "Glasgow smile", unos cortes cicatrizados a cada lado de la cara pareciendo que esté sonriendo constantemente. A estos elementos físicos le sumamos que es un Joker muy misterioso y errático en su forma de expresarse, miente constantemente sobre sus orígenes, y los crímenes que comete durante la película son actos anárquicos y sin ánimo de lucro, entre ellos está la creación de "Dos caras", el otro villano de la película al cual manipula para sus propios intereses macabros.

Por desgracia Ledger nos dejaría ese mismo 2008 y no llegaría a ver el impactante resultado ni el gran éxito que tendría su interpretación, galardonado con el oscar a mejor actor de reparto y muchos más premios a nivel internacional. Su Joker se convirtió en el Joker de toda una generación y en uno de los más carismáticos.

> # "I'M A MAN OF SIMPLE TASTES. I LIKE... DYNAMITE, GUNPOWDER AND GASOLINE!"

"Soy un tío de gustos sencillos.
Me gusta... la dinamita, la pólvora y la gasolina"

- HEATH LEDGER -

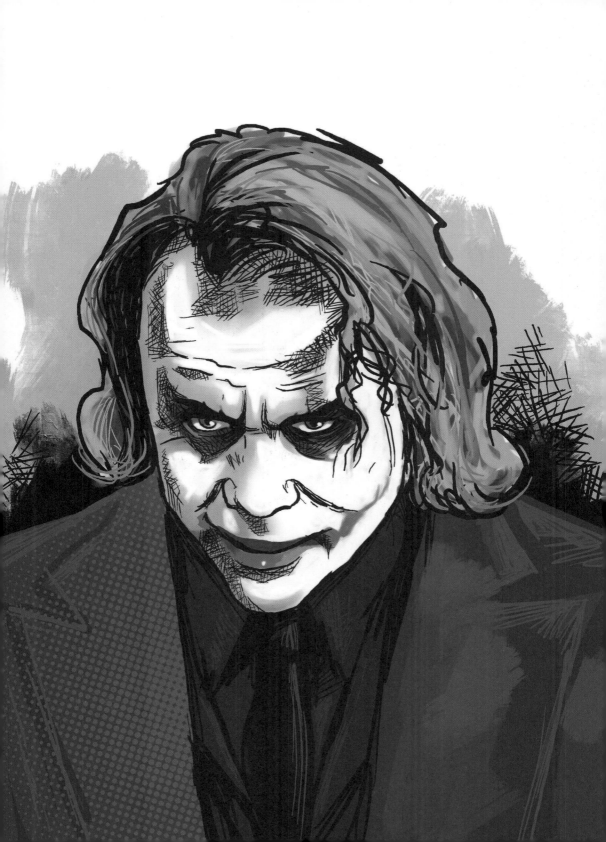

# FRANCIS BACON

The blurred make-up that characterises Ledger's character was inspired by the work of the Irish painter Francis Bacon, making his image much darker and more sinister. Many objected that this make-up was not up to such a sublime interpretation as Ledger's, but it was not the first time that we found references to Bacon.

Tim Burton also wanted to pay tribute to him in his Batman film, showing one of his works in the sequence in which they enter the museum. Joker's gang has a free hand in destroying everything in its path, and our protagonist, who represents everything that is anarchic in society and has a total disregard for money, does not care about destroying Degas' pictures, Vermeer's paintings, and even a famous portrait of George Washington, while not losing any of his smile. But when one of his henchmen is about to slash the Bacon painting (Figure With Meat), he stops him with his cane, indicating that the painting is not to be touched.

El borroso maquillaje que caracteriza al personaje de Ledger, fue inspirado en la obra del pintor irlandés Francis Bacon, haciendo que su imagen fuera mucho más oscura y siniestra. Muchos objetaron que ese maquillaje no estaba a la altura de una interpretación tan sublime como la que hizo Ledger, pero no era la primera vez que encontramos guiños a Bacon.

Tim Burton también quiso rendirle homenaje en su film de Batman, mostrando una de sus obras en la secuencia en la que entran al museo. La banda del Joker tiene vía libre para destruir todo lo que se cruce en su camino, y a nuestro protagonista, que representa todo lo anárquico de la sociedad, y siente un desprecio absoluto por el dinero, no le importa la destrucción de cuadros de Degas, pinturas de Vermeer, e incluso un famoso retrato de George Washington, mientras no pierde ni un ápice de su sonrisa. Pero cuando uno de sus esbirros se dispone a rajar el cuadro de Bacon (Figure With Meat), éste le detiene con su bastón indicando que ese cuadro no se toca.

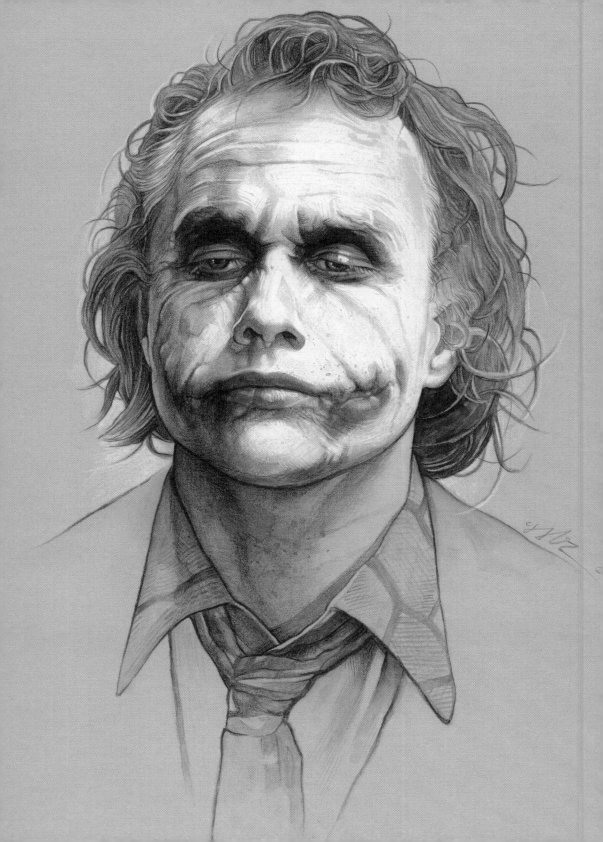

# "THEIR MORALS, THEIR CODE; IT'S A BAD JOKE. DROPPED AT THE FIRST SIGN OF TROUBLE. THEY'RE ONLY AS GOOD AS THE WORLD ALLOWS THEM TO BE. YOU'LL SEE - I'LL SHOW YOU"

"Su moralidad, su ética... es una farsa. Se olvidan a las primeras de cambio. Solo son tan buenos como el mundo les permite ser. Te lo demostraré"

- HEATH LEDGER -

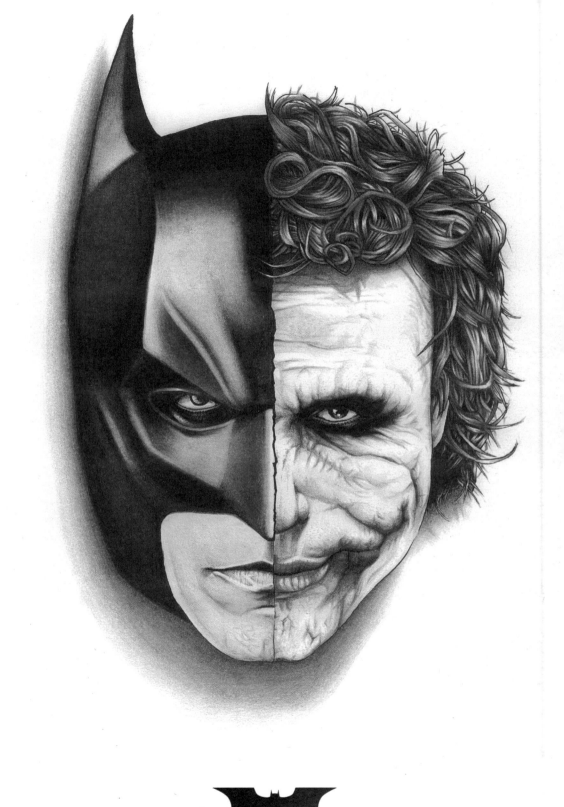

"I DON'T WANT TO KILL YOU! WHAT WOULD I DO WITHOUT YOU? GO BACK TO RIPPING OFF MOB DEALERS? NO, NO, NO! YOU COMPLETE ME"

"No quiero matarte. ¿Qué haría yo sin ti?
¿Volver a robar a los mafiosos? ¡No, no, no! Tú me complementas"

- HEATH LEDGER -

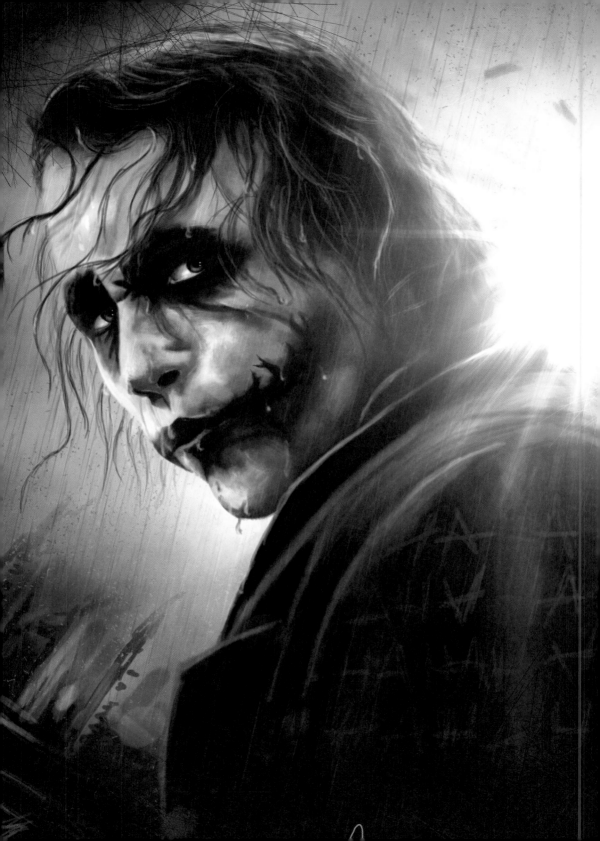

# "To them you're just a freak, like me. They need you right now, but when they don't... they'll cast you out, like a leper!"

*"Para ellos solo eres un bicho raro como yo. Ahora te necesitan, pero cuando no sea así... te marginarán como a un leproso"*

- HEATH LEDGER -

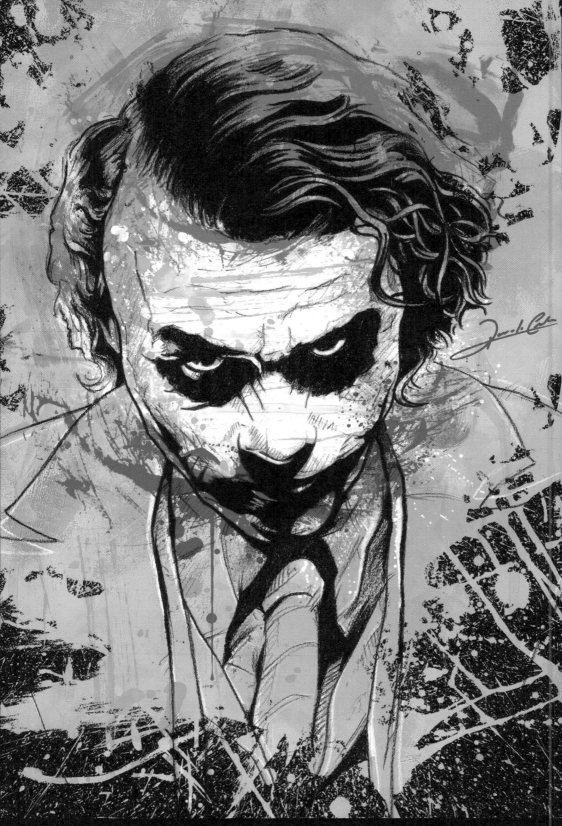

# "I HAD A VISION, OF A WORLD WITHOUT BATMAN: THE MOB GROUND OUT A LITTLE PROFIT AND THE POLICE TRIED TO SHUT THEM DOWN, ONE BLOCK AT A TIME. AND IT WAS SO... BORING"

"He vislumbrado un mundo sin Batman: La mafia llenándose los bolsillos, y la policía intentando acabar con ellos de uno en uno... Sería muy aburrido"

- HEATH LEDGER -

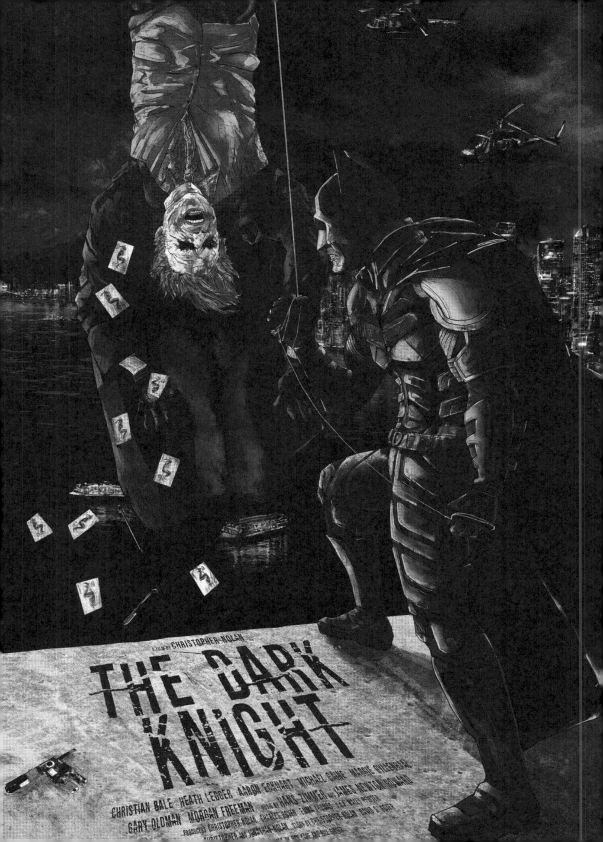

A FILM BY CHRISTOPHER NOLAN

THE DARK KNIGHT

CHRISTIAN BALE · HEATH LEDGER · AARON ECKHART · MICHAEL CAINE · MAGGIE GYLLENHAAL
GARY OLDMAN · MORGAN FREEMAN · MUSIC BY HANS ZIMMER AND JAMES NEWTON HOWARD
PRODUCERS CHRISTOPHER NOLAN · CHARLES ROVEN · EMMA THOMAS · D.P. WALLY PFISTER
CHRISTOPHER AND JONATHAN NOLAN · STORY BY CHRISTOPHER NOLAN · DAVID S. GOYER

In 2003, Christopher Nolan, a well-known independent director thanks to his film "Memento", approached the Warner Bros. offices with the idea of making a new Batman film. This was to recount not only Bruce Wayne's traumatic origins after the death of his parents, but also all the years lost until he became the dark knight of Gotham. That is how "Batman Begins" came about, the film that would once again capture the public's attention towards this superhero, after the rather awful productions such as "Batman Forever" and "Batman and Robin".

Nolan's great success allowed him to return to the franchise on two more occasions and make one of the biggest hits in superhero cinema "The Dark Knight". The point of view he gave to Batman and his villains, among which the "Joker" played by Heath Ledger stands out, which is more realistic and deals more with the character's psychology, would be applauded by both critics and the public. Nolan is a director who likes to work on drama, and it is precisely the relationships between the characters that move the plot. This director, author of blockbuster films with budgets of hundreds of millions of dollars, would alternate his films about Batman with big hits like "The Prestige", "Inception" or "Interstellar".

# ABOUT
# CHRISTOPHER NOLAN

En el año 2003, Cristopher Nolan reconocido director independiente gracias a su film "Memento", se acercó a las oficinas de Warner Bros. con la idea de realizar una nueva película de Batman. Esta se trataba de relatar no sólo los orígenes traumáticos de Bruce Wayne tras la muerte de sus padres, sino también todos los años perdidos hasta convertirse en el caballero oscuro de Gotham. Así nació "Batman Begins", la película que volvería a captar la atención del público hacia este superhéroe, tras las medianamente infames producciones como "Batman Forever" y "Batman y Robin".

El gran éxito que cosechó permitió a Nolan volver en dos ocasiones más a la franquicia, y realizar uno de los mayores éxitos del cine de superhéroes "The Dark Knight". El punto de vista que le dio a Batman y sus villanos, entre los que destaca el "Joker" interpretado por Heath Ledger, más realista y tratando más la psicología del personaje, encontraría grandes aplausos tanto de la crítica como del público. Nolan es un director al que le gusta trabajar el drama, y precisamente son las relaciones entre los personajes las que mueven la trama. Este director, autor de Blockbusters cinematográficos que cuenta con presupuestos de cientos de millones de dólares, alternaría sus películas sobre Batman con grandes éxitos como "The Prestige", "Inception" o "Interstellar".

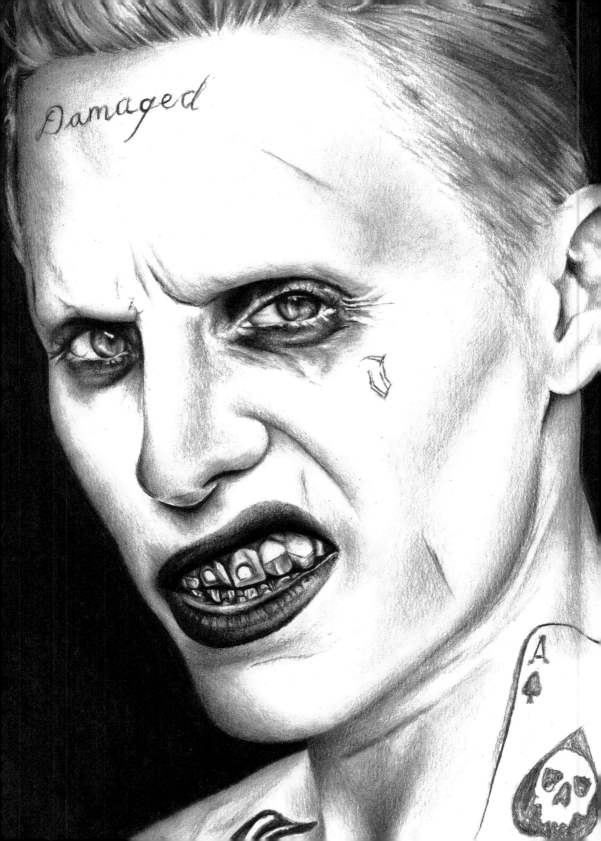

# JARED
# LETO

## 2016
# THE PSYCHOPATH

It is not superfluous to talk directly about one of the controversies of this film and one of the most criticised characters in it. Jared Leto's Joker, directed by David Ayer, is the most hated by fans today, if we take into account that he is not the film's main villain, he is not present much of the film's footage, and many of his scenes were even eliminated in the innumerable production retouches, which meant that the Joker of the Suicide Squad could not enter the box of the rest of the actors who embodied him and who are very much loved.

In itself, Suicide Squad was a box office success around the world, and another of its characters achieved greater recognition and public admiration as is the case of "Harley Quinn" played by Margot Robbie. But generally the film's reviews were negative and at times the problems of the production and remakes are noticeable In short, for many, the reinterpretation of Joker was only one of many problems. Leto is known for being a method actor who has no trouble finding his way into the characters when it comes to playing them, which made putting up with him during the shooting a difficult task given what this Joker is like. We are dealing with a rather original hybrid of the figure of the famous "clown prince of crime". On the one hand, his origins are classical, but David Ayer (who, as well as directing the film, also wrote the script) wanted to give the character a more contemporary touch, the word that would best define him would be "Gangsta". This Joker has countless tattoos, the most noticeable of which is a smile on his hand, several gold bracelets and necklaces, silver tooth grills and elegant clothing. He still has the green hair, white face and red lips that define the character in most performances. This is a Joker similar to Nicholson's but even more out of his head and who acts as a capricious and psychopathic Mafia boss who does things out of self-interest and does this with style. So we can say that Leto's Joker is all aesthetics and few undertones, but it is at least a different interpretation, who knows if it could have worked with more footage as Leto himself insists in several interviews.

# ABOUT
# JARED LETO

No está de más hablar directamente de una de las controversias de esta película y de uno de los personajes más criticados en ella. El Joker de Jared Leto dirigido por David Ayer, es el más odiado actualmente por los fans, si tenemos en cuenta que, no es el villano principal de la película, no está presente en gran parte del metraje de esta, e incluso se eliminaron muchas de sus escenas en los innumerables retoques de producción, lo que hizo que el Joker de Suicide Squad, no pudiera entrar dentro del palco, del resto de actores que lo encarnaron y que son muy queridos.

En sí, Suicide Squad fue un éxito en taquillas alrededor del mundo, y otro de sus personajes logró un reconocimiento mayor y la admiración del público como es el caso de "Harley Quinn" interpretada por Margot Robbie. Pero generalmente las críticas a la película fueron negativas y por momentos se notan los problemas de la producción y remontajes. En definitiva para muchos, la reinterpretación del Joker solo fue uno de los muchos problemas.

Leto es conocido por ser un actor de método y al que no le cuesta meterse dentro de los personajes a la hora de interpretarlos, lo que hizo que aguantarle durante el rodaje se volviera una tarea ardua dado a como es este Joker. Estamos ante un híbrido bastante original de la figura del famoso "payaso rey del crimen". Por un lado sus orígenes son los clásicos, pero David Ayer (que además de dirigir la película también la guioniza) quiso darle un toque más contemporáneo al personaje, la palabra que mejor lo definiría sería, más "Gangsta". Este Joker luce innumerables tatuajes del cual destaca, una sonrisa en la mano, varias pulseras y collares de oro, fundas para los dientes de plata, y una elegante indumentaria. Manteniendo el pelo verde, la cara blanca y labios rojos, que definen al personaje en la mayoría de representaciones. Estamos ante un Joker parecido al de Nicholson pero aún más pasado de vueltas y que actúa como un capo mafioso caprichoso y psicópata que se mueve por propio interés y lo hace con estilo. Así que podemos decir que el Joker de Leto es todo estética y poco trasfondo, pero no deja de ser una interpretación al menos distinta, quién sabe si habría podido funcionar con más metraje como el mismo Leto insiste en varias entrevistas.

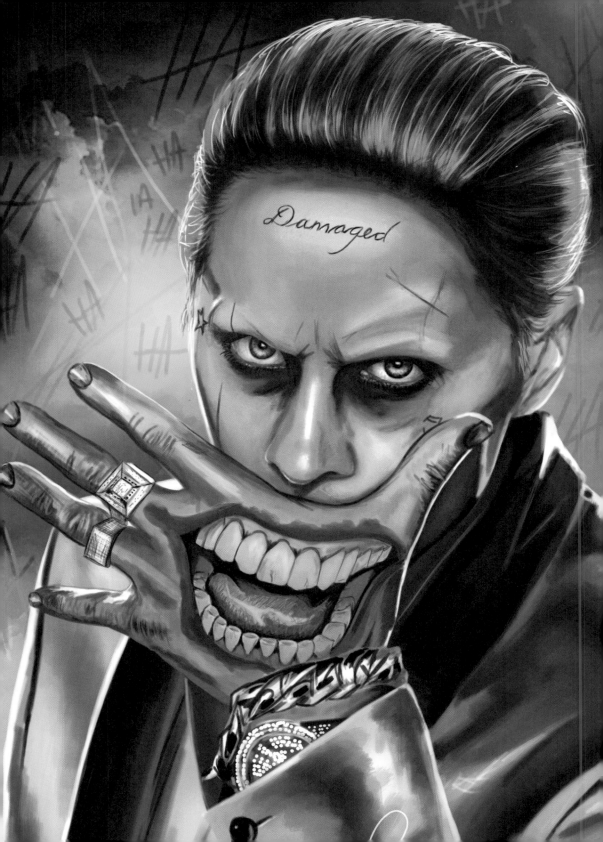

"WHAT? OH, I'M NOT GONNA KILL YA. I'M JUST GONNA HURT YA… REALLY, REALLY BAD"

"¿Qué? Oh, no te voy a matar.
Solo voy a hacerte mucho, mucho daño"

- JARED LETO -

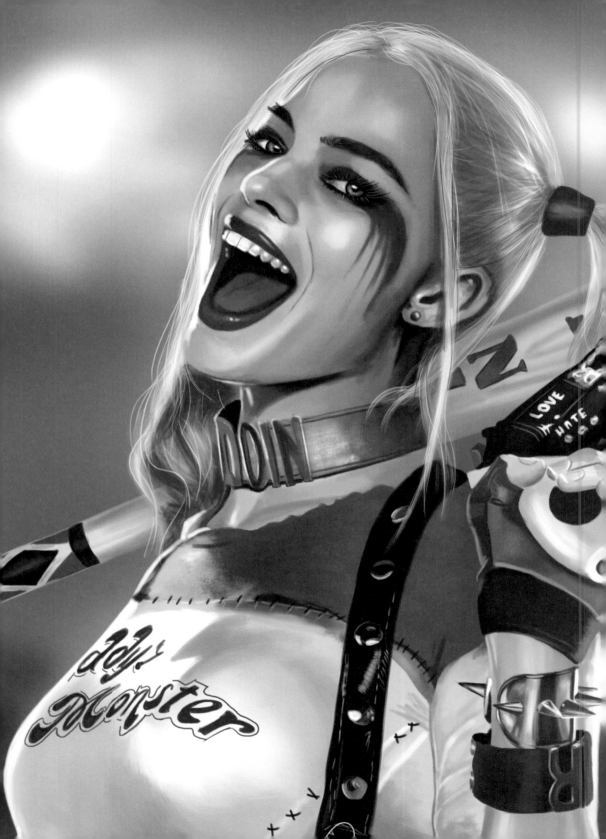

# MARGOT ROBBIE

## 2016
## HARLEY QUINN

In her first appearance on the big screen Robbie was the first choice of his director David Ayer and no casting was necessary. To play Harley, Margot prepared herself for 6 months to be able to do the different acrobatics for which her character is known. She also researched psychological cases of codependency, as she wanted to treat the relationship between Harley and Joker as an addiction. For her, she is really playing two roles at once, sometimes she reacts like Harleen and sometimes like Harley. All this would lead to a performance that was even applauded by one of the character's creators, Paul Dini, who said that Margot had "nailed" the character.

En su primera aparición en la gran pantalla Robbie fue la elección número uno de su director David Ayer y no hizo falta casting. Para hacer de Harley, Margot se preparó durante 6 meses para poder realizar las diferentes acrobacias por las que su personaje es conocida. También investigó sobre casos psicológicos de codependencia, ya que quería tratar la relación de Harley y Joker como una adicción. Para ella, realmente está interpretando dos papeles a la vez, en ocasiones reacciona como Harleen y en ocasiones como Harley. Todo esto llevaría a una actuación que incluso fue aplaudida por uno de los creadores del personaje, Paul Dini, el cual dijo que Margot había "clavado" el personaje.

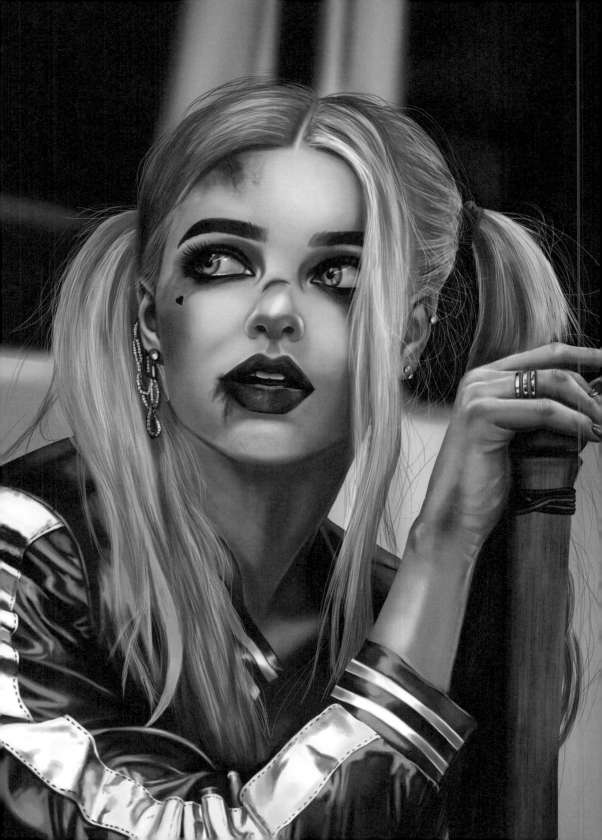

Margot Robbie is now the face on the big screen of Harleen Quinzel, a psychiatrist from "Arkham Asylum" who fell in love with her patient, Joker, becoming in turn her right-hand man and adopting the name Harley Quinn. This character, created in 1992 for the Batman animated series, would steal the hearts of all the spectators and is the first character created outside the comic book that would become a canon of the Batman universe. For more than 20 years she had never transcended from comic books and animated series. There were rumours about her appearing in one of the Dark Knight films many times, but it was finally dismissed. It would not be until 2016 that we would see her debut on the big screen.

Just as in previous superhero films, where an actor is practically remembered for his character as would be the case with Hugh Jackman and Wolverine, Margot Robbie is for many of the audience Harley Quinn. She also plays the character in two other films, "Birds of Prey" 2020 and "The Suicide Squad" 2021, as well as having more possible projects playing the character.

# ABOUT
# MARGOT ROBBIE

Actualmente Margot Robbie es la cara en la gran pantalla de Harleen Quinzel, una psiquiatra del "Asilo Arkham" que se enamoró de su paciente, el Joker, convirtiéndose a su vez en su mano derecha y adoptando el nombre de Harley Quinn. Este personaje creado en 1992 para la serie animada de Batman, robaría los corazones de todos los espectadores y es el primer personaje creado fuera del cómic que se convertiría en canon del universo Batman. Durante más de 20 años jamás había trascendido de los cómics y las series animadas, numerosas veces se rumoreó con su aparición en alguna de las películas del Caballero Oscuro, pero finalmente se desestimó. No sería hasta 2016 que la veríamos debutar en la gran pantalla.

Al igual que pasó en anteriores películas de superhéroes, donde un actor pasa a ser prácticamente recordado por su personaje como sería el caso de Hugh Jackman y Lobezno, Margot Robbie es para gran parte del público Harley Quinn. A su vez encarna al personaje en otras dos películas "Aves de Presa" 2020 y "The Suicide Squad" 2021, además de tener más posibles proyectos interpretando al personaje.

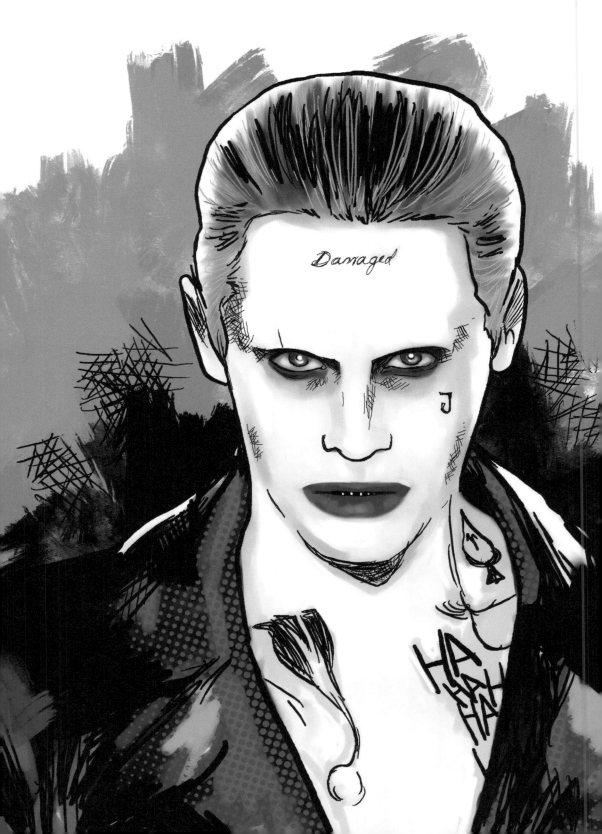

# "YOU'RE GONNA BE MY FRIEND?"

"¿Vas a ser mi amigo?"

- JARED LETO -

# STANISLVKI'S SYSTEM

Jared Leto is a "method" actor. He himself acknowledges that to prepare his performances, he needs to feel the character in his own skin. To do so, he uses different techniques and physical transformations, which help him immerse himself completely in the psychology of the character. To prepare Joker, he consulted with different doctors and psychiatrists who deal with psychopaths and people who have committed horrible crimes, that helped him to be able to capture more the essence of human madness.

The anecdotes of the Suicide Squad shooting are already legendary, it is said that Leto got into the role of Joker so much that even outside the set he behaved like the famous villain. His film partner Will Smith said that he never met the actor, only the character.

Jared Leto es un actor de "método". Él mismo reconoce que para preparar sus actuaciones, necesita sentir al personaje en su propia piel. Para ello emplea diferentes técnicas y transformaciones físicas, que le ayudan a sumergirse por completo dentro de la psicología del mismo. Para preparar al Joker, consultó con diferentes doctores y psiquiatras que tratan con psicópatas y gente que ha cometido crímenes horribles, eso le ayudó a poder captar más la esencia de la locura humana.

Las anécdotas del rodaje de Suicide Squad ya son legendarias, se comenta que Leto se metió tanto en el papel del Joker, que incluso fuera del set se comportaba con el famoso villano. Su compañero de rodaje Will Smith afirmó que nunca conoció al actor, sino solo al personaje.

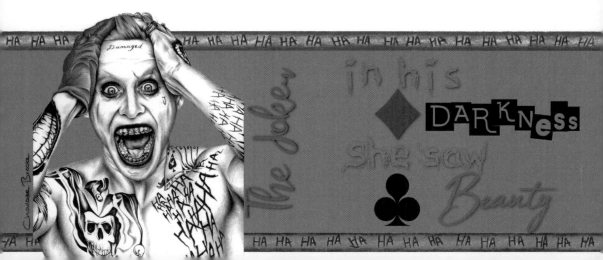

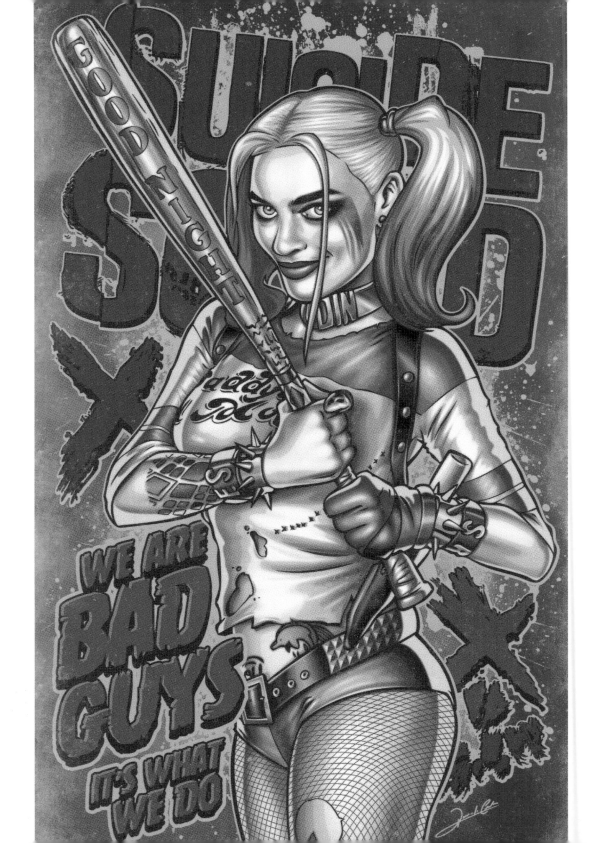

# "LOVE YOUR PERFUME. WHAT IS THAT? THE STENCH OF DEATH?"

"Me gusta tu perfume. ¿Cuál es?
¿El hedor de la muerte?"

- HARLEY QUINN -

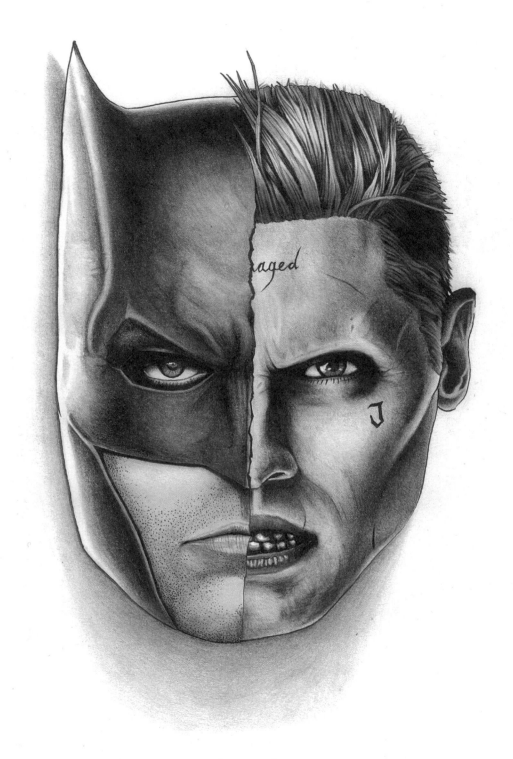

# "I LOVE THIS GUY. HE'S SO INTENSE!"

"Amo a este chico. ¡Es tan intenso!"

- JARED LETO -

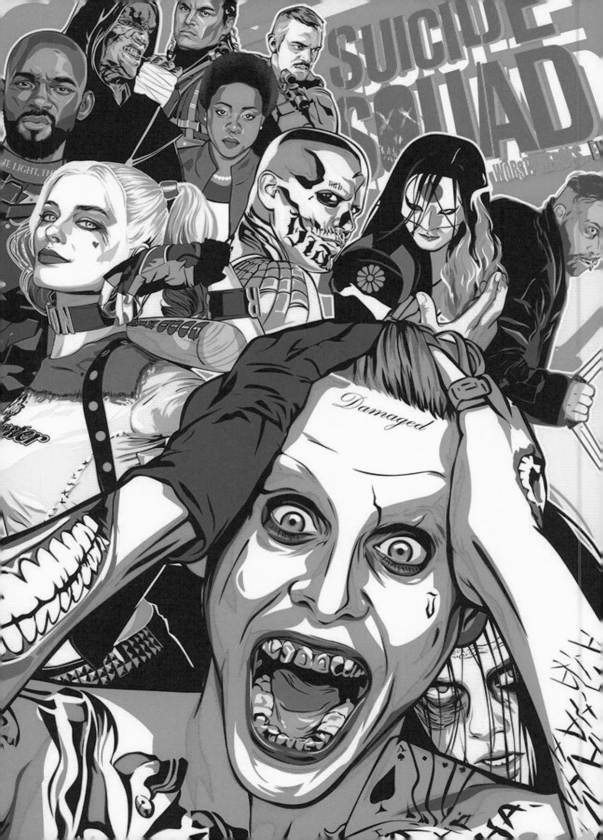

David Ayer is an American director, producer, screenwriter and actor. His work in "Training Day" or "End of Watch" has received favourable reviews and notable international recognition.
In 2016 he wrote and directed the film adaptation of the Suicide Squad comic strip, with great cast including Will Smith, Jared Leto and Margot Robbie.

The film, along with David Ayer's direction, received negative reviews, yet it became his most commercially successful film to date.
Ayer admits that he was not completely satisfied with the film and emphasises that he regrets what he did with Joker.
It is worth recalling that Jared Leto was very disappointed to see that many of his scenes had been removed from the final edit.

# ABOUT
# DAVID AYER

David Ayer es un director, productor, guionista y actor estadounidense. En su carrera destacan sus trabajos en "Training Day" o "End of Watch" acumulando críticas favorables y un notable reconocimiento internacional.
En 2016 escribió y dirigió la adaptación cinematográfica del cómic Suicide Squad, contando con un reparto de auténtico lujo, entre los que se encontraban Will Smith, Jared Leto y Margot Robbie.

La película, junto con la dirección de David Ayer, recibió críticas negativas, y a pesar de eso se convirtió en su película más exitosa comercialmente hasta la fecha.
Ayer reconoce que no quedó totalmente satisfecho con el film, y destaca que se arrepiente de lo que hizo con el Joker.
Cabe recordar que Jared Leto se mostró muy decepcionado al ver que se habían eliminado muchas de sus escenas del montaje final.

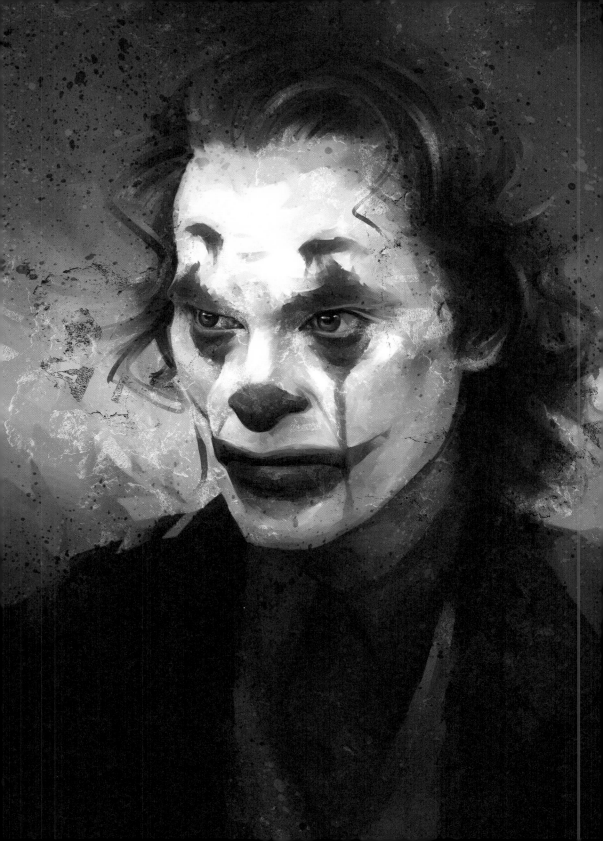

# JOAQUIN PHOENIX

---

## 2019
# THE COMEDIAN

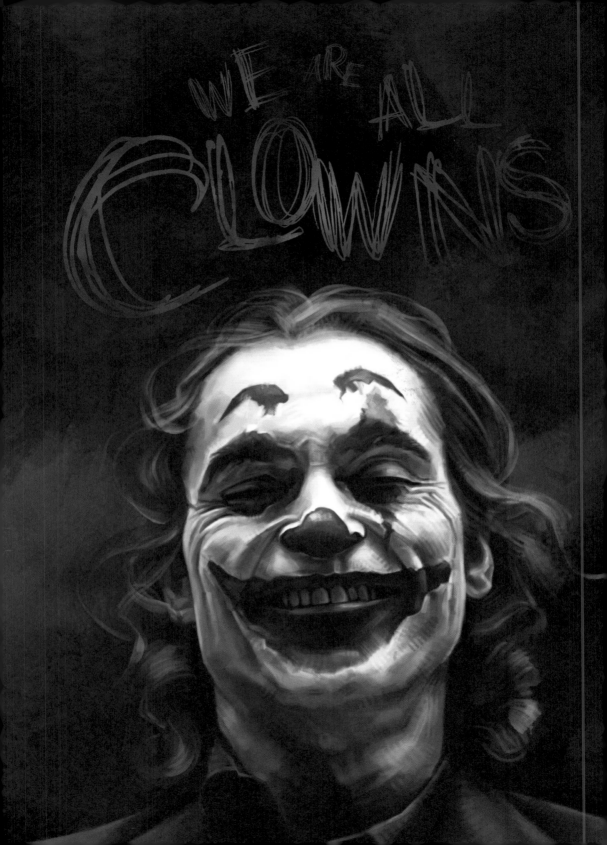

After the bump in the road that the character had in his last appearance and given the tendency for DCU films not to receive good general acceptance unlike those of its competitor Marvel, not many had high hopes for this solo Joker film, which will explore the origins of the character. But the moment it won the Golden Lion at the 76th edition of the prestigious Venice Film Festival, it was in the sights of fans and film buffs alike. Directed by Todd Phillips, known up to that point for directing successful comedies, nobody expected this dramatic portrait of the most universal villain, inspired by Martin Scorsese's films such as "Taxi Driver" and "The King of Comedy", and he even signed Robert De Niro for one of the film's main roles. Joker creates a new starting point for Batman's famous archenemy and introduces us to Arthur Fleck, an aspiring comedian, who works as a clown and suffers from nervous laugh attacks that he cannot control. During the film we will see how Fleck cannot deal with the injustices of the system he lives in, and he will accidentally become the icon of a revolution in the streets, to finally create the character who will be the greatest threat to Gotham in the future. He is undoubtedly the most different Joker of all, flinging aside many of his recognisable elements, such as his crazy plans, his psychotic attitude or his criminal mentality. At his side he shows us a fragile and troubled character, who tries to live normally and finally violently hits the roof. The film was a huge success, both at the box office worldwide and at the awards ceremony, with the final Oscar for best actor going to Joaquin Phoenix and the second Oscar that his character, Joker, would win, proving once again that he is not just any old character. After these five performances on the big screen, the audience is not satisfied and is looking forward to the sequel with "The Clown Prince of Crime".

# ABOUT
# JOAQUIN PHOENIX

Tras el bache que tuvo el personaje en su última aparición y dada la tendencia a que las películas del DCU no recibieron una aceptación general buena al contrario de las de su competidor Marvel, poca gente tenía grandes esperanzas en esta película en solitario del Joker, que explorará los orígenes del personaje. Pero en el momento en que ganó el león de oro en la 76 edición del prestigioso festival de Venecia, se puso en el punto de mira tanto de fans como cinéfilos. Dirigida por Todd Phillips, conocido hasta ese momento por dirigir comedias de éxito, nadie esperaba este retrato dramático del villano más universal, inspirado en películas de Martin Scorsese como "Taxi Driver" o "El rey de la comedia", llegando a fichar a Robert De Niro para uno de los papeles principales de la película. Joker crea un nuevo punto de partida para el famoso némesis de Batman y nos presenta a Arthur Fleck, un aspirante a cómico, que trabaja como payaso y que padece de ataques de risa nerviosa que no puede controlar. Durante el transcurso del film, veremos como Arthur no puede lidiar con las injusticias del sistema en el que vive, y accidentalmente se convertirá en el icono de una revolución en las calles, para finalmente crear al personaje que en el futuro será la mayor amenaza de Gotham. Sin duda es el Joker más diferente de todos, dejando atrás muchos de sus elementos reconocibles, como pueden ser sus planes disparatados, su actitud psicópata y psicótica o su mentalidad criminal. A su lado nos muestra un personaje frágil y con problemas, que intenta llevar su día a día y finalmente estalla de manera violenta. La película fue un grandísimo éxito, tanto en la taquilla mundial, como en la recogida de premios, siendo el definitivo el Oscar al mejor actor para Joaquin Phoenix y el segundo Oscar que se llevaría su personaje el Joker, demostrando una vez más que no se trata de un personaje cualquiera, y tras estas 5 interpretaciones en la gran pantalla, los espectadores no tienen suficiente y esperan la siguiente película con "El payaso rey del crimen".

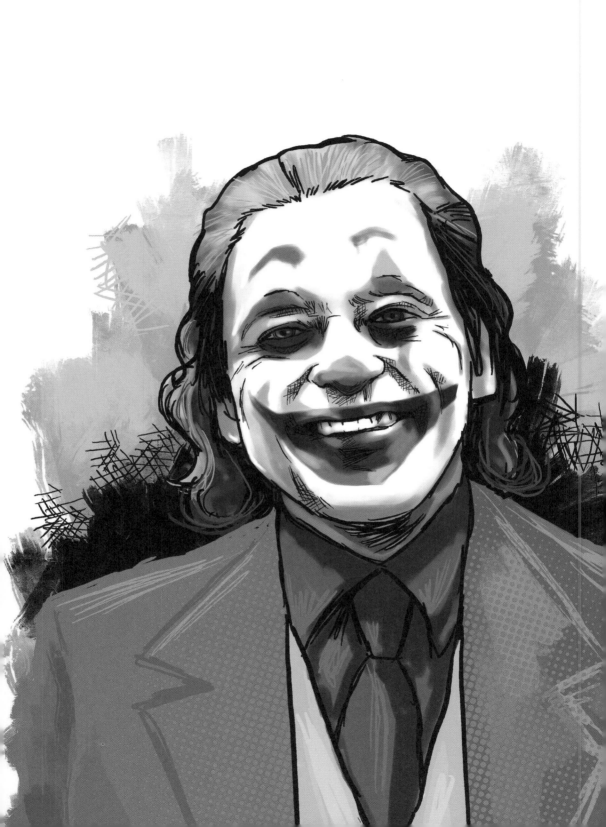

# "I USED TO THINK THAT MY LIFE WAS A TRAGEDY, BUT NOW I REALIZE, IT'S A FUCKING COMEDY"

*"Solía pensar que mi vida era una tragedia, pero ahora me doy cuenta de que es una puta comedia"*

- JOAQUIN PHOENIX -

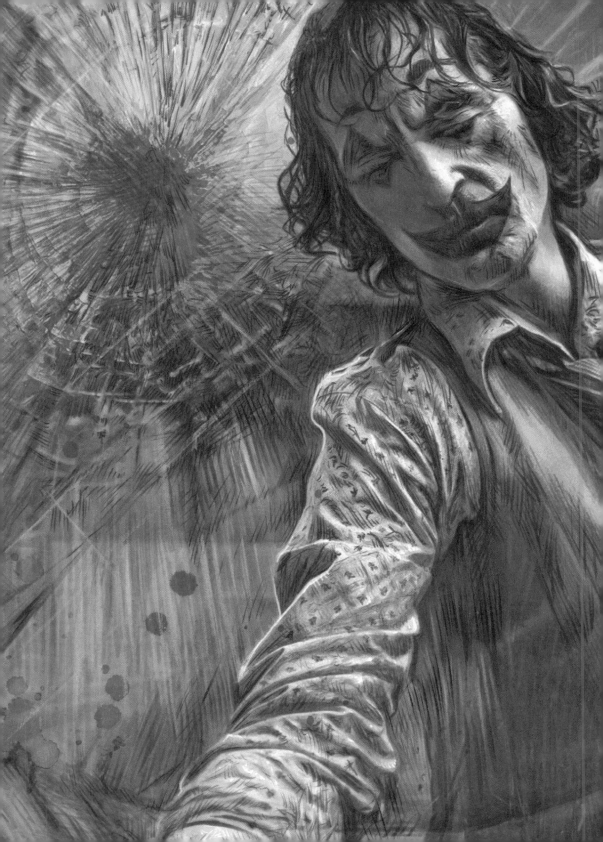

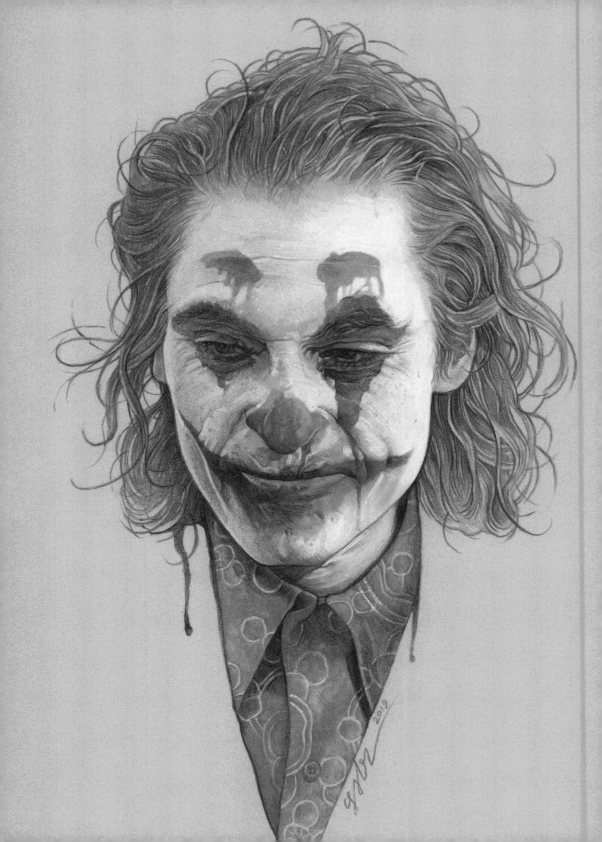

# "I HAVEN'T BEEN HAPPY ONE MINUTE OF MY ENTIRE FUCKING LIFE"

"No he sido feliz ni un minuto de toda mi puta vida"

- JOAQUIN PHOENIX -

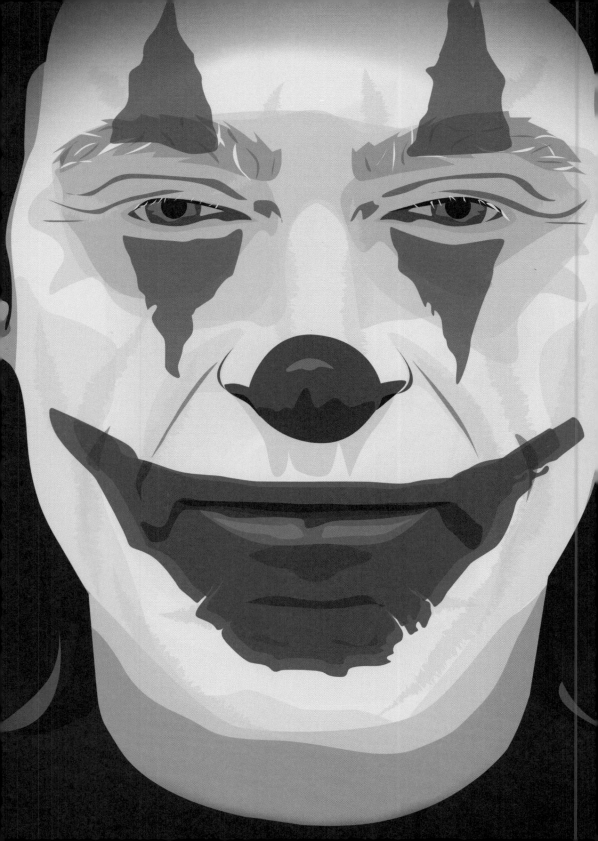

# "SHE ALWAYS TELLS ME TO SMILE, AND PUT ON A HAPPY FACE"

"Ella siempre me dice que sonría y ponga una cara feliz"

- JOAQUIN PHOENIX -

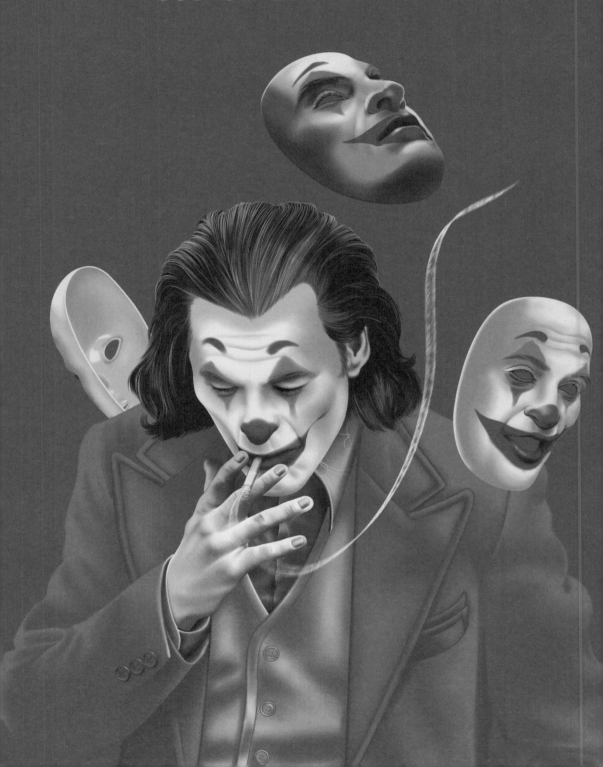

# " I'VE GOT NOTHING LEFT TO LOSE. NOTHING CAN HURT ME ANYMORE. MY LIFE IS NOTHING BUT COMEDY"

"No tengo nada que perder. Ya nada puede hacerme daño. Mi vida no es más que comedia"

- JOAQUIN PHOENIX -

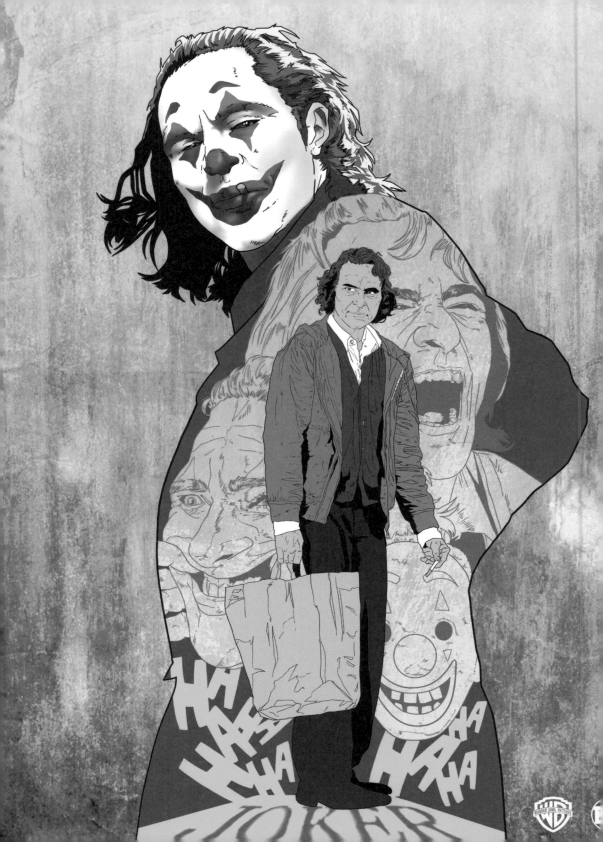

# "THE WORST PART ABOUT HAVING A MENTAL ILLNESS IS PEOPLE EXPECT YOU TO BEHAVE AS IF YOU DON'T"

"Lo peor de tener una enfermedad mental es que la gente espera que te comportes como si no la tuvieras"

- JOAQUIN PHOENIX -

the
JOKER

LIFE
IS A
COMEDY

 M7751

"WHEN I WAS A LITTLE BOY AND TOLD PEOPLE I WAS GOING TO BE A COMEDIAN, EVERYONE LAUGHED AT ME. WELL, NO ONE'S LAUGHING NOW"

"Cuando era pequeño y le decía a la gente que iba a ser comediante, todos se reían de mí. Bueno, ahora nadie se reirá"

- JOAQUIN PHOENIX -

# "I JUST HOPE MY DEATH MAKES MORE CENTS THAN MY LIFE"

"Espero que mi muerte tenga más sentido que mi vida"

- JOAQUIN PHOENIX -

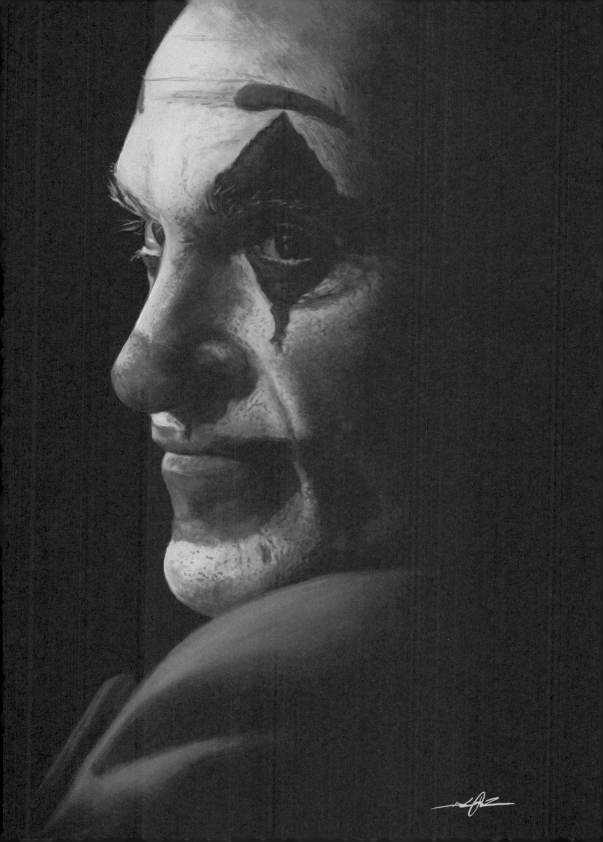

# "FOR MY WHOLE LIFE, I DIDN'T KNOW IF I EVEN REALLY EXISTED. BUT I DO, AND PEOPLE ARE STARTING TO NOTICE"

"Durante toda mi vida, no supe si realmente existía. Pero existo, y la gente empieza a darse cuenta"

- JOAQUIN PHOENIX -

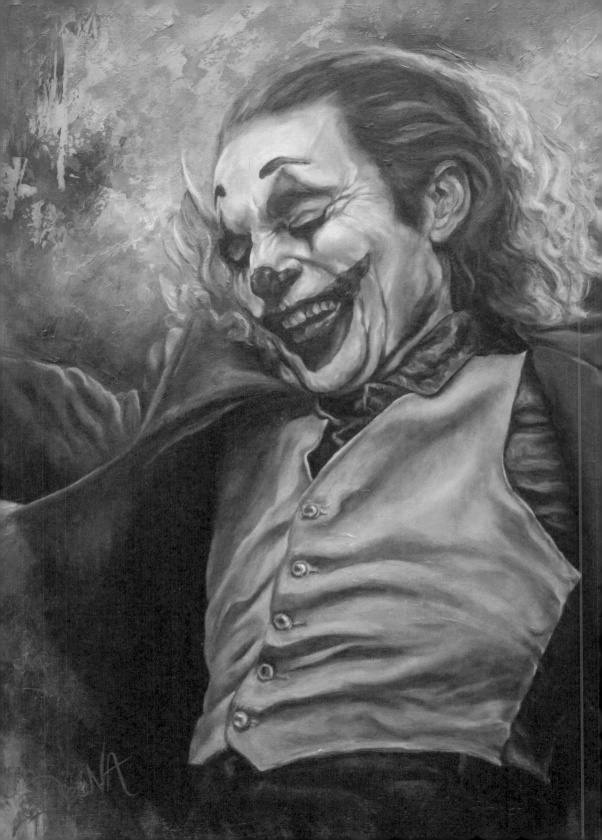

# THE LAUGH

The first thing that Joaquin Phoenix began to work on was the uncontrolled and involuntary laughing that he continually shows in the film. He genned up on videos of different people who suffer from "pathological laughter or laughing for no reason" derived from different neurological diseases such as schizophrenia or bipolar disorder.
The symptoms are histrionic and disproportionate laughing without necessarily feeling happy. People who suffer from this disorder report the discomfort of loss of control, and the deformation of pleasure/pain.
Joaquin manages to transmit with his laughing the constant madness he feels, going in seconds from the most extreme laughter to inconsolable crying, letting us see in his face that pain caused by the lack of control over himself. A really excellent performance.

Lo primero que empezó a trabajar Joaquin Phoenix sobre los aspectos más destacados del Joker fue la risa descontrolada e involuntaria que muestra continuamente en el film. Se documentó con videos de diferentes personas que sufren "risa patológica o risa sin motivo" derivadas de diferentes enfermedades neurológicas como es la esquizofrenia, o la bipolaridad.
Los síntomas son una risa histérica desproporcionada sin necesidad de sentir alegría. Quienes sufren este trastorno declaran la incomodidad de pérdida de control, y la deformación del placer/dolor.
Joaquin consigue transmitir con su risa esa locura constante que siente, llegando a pasar en segundo de la risa más extremada al llanto más profundo, dejándonos ver en su rostro ese dolor que le provoca la falta de control sobre sí mismo. Realmente una interpretación excelente.

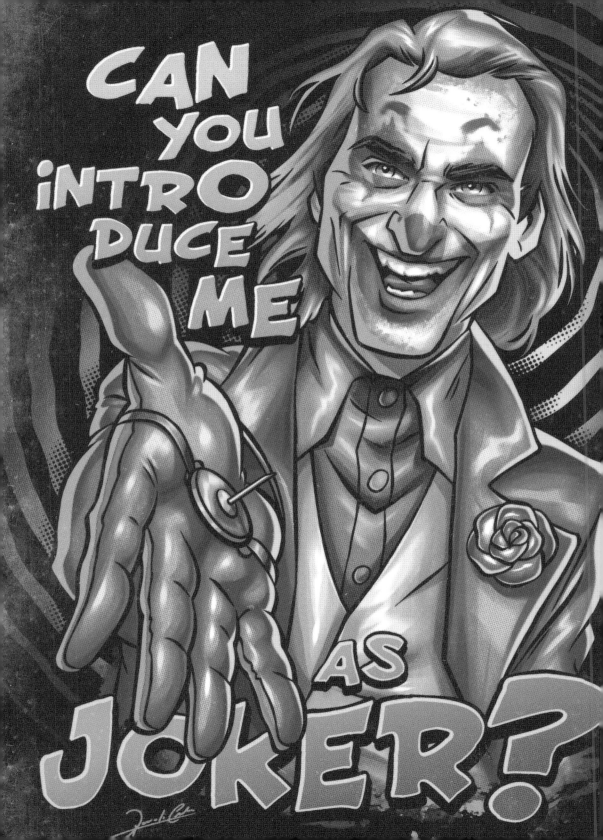

"COMEDY IS SUBJECTIVE, MURRAY, ISN'T THAT WHAT THEY SAY? ALL OF YOU, THE SYSTEM THAT KNOWS SO MUCH: YOU DECIDE WHAT'S RIGHT OR WRONG THE SAME WAY YOU DECIDE WHAT'S FUNNY OR NOT"

"La comedia es subjetiva, Murray. ¿No es eso lo que dicen? Todos ustedes, el sistema que sabe tanto, deciden lo que está bien o mal. De la misma manera que tú decides lo que es divertido o no"

- JOAQUIN PHOENIX -

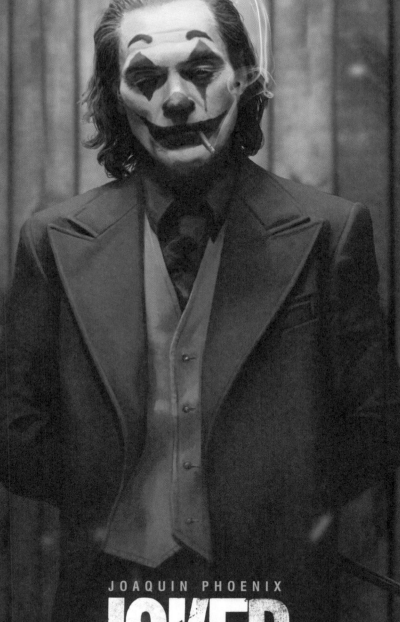

JOAQUIN PHOENIX

# JOKER

PUT ON A HAPPY FACE

Todd Phillips' work is known for his dedication to comedy, titles such as "Road Trip", "Due Date" and the "The Hangover" franchise (which raised over 460 million at the box office around the world), made Todd dive right into this genre.

When he agreed to co-write and direct Joker he announced the end of comedy in his career. No one expected that telling the story of the origins of this iconic villain of the Batman universe would become the phenomenon it has become. The introduction of Arthur Fleck, a man who confronts the cruelty and contempt of society, has struck a chord with the audience, because of his realistic and critical approach. A success at the box office and festivals all over the world.

# ABOUT
# TODD PHILLIPS

El trabajo de Todd Phillips es conocido por dedicarse de lleno a la comedia, títulos como "Road Trip", "Due Date" y la franquicia "The Hangover" (con la que recaudó más de 460 millones en las taquillas de todo el mundo), hizo que Todd se sumergirá de lleno en ese género.

Cuando aceptó coescribir y dirigir el Joker anunció el fin de la comedia en su carrera. Nadie esperaba que contar la historia de los orígenes de este icónico villano del universo Batman, pudiera convertirse en el fenómeno que ha llegado a ser. La introducción de Arthur Fleck, un hombre que se enfrenta a la crueldad y al desprecio de la sociedad, ha calado hondo entre el público, por su acercamiento realista y crítico. Un éxito en taquilla, y festivales de todo el mundo.

# ARTISTS INFO

## MUSETAP STUDIOS
Wil Woods and Tyrine Carver
MusetapStudios.com
© pages 6-7.

## MARCO D'ALFONSO
www.marcodalfonso.com
Instagram @m7781
© pages 8-9, 20, 96, 100.

## ROB REEP
www.robreep.com
Instagram @robreepart
Facebook @RobReepArt
© pages 11, 12.

## CHARLOTTE BROOKE
Instagram @CharlotteBrookeArt
Facebook @CharlotteBrookeArt
Etsy.com/uk/shop/ CharlotteBrookeArt
© pages 16, 30, 42, 60, 73.

## FERNANDO PINILLA
www.fernandopinilla.blogspot.com
Instagram @fmpinilla
Twitter @fmpinilla
© pages 18, 34-35, 46-47, 70-71,
84-85, 108-109.

## RENATO CUNHA
www.renatoartes.wordpress.com
Instagram @renatodsc
Facebook @renatodsc
© pages 22, 56, 74, 104.

## ISABELLA DI LEO
Instagram @nuttyisa
Facebook @nuttyisa
© pages 24, 26.

## GRZEGORZ DOMARADZKI
www.iamgabz.com
Instagram @grzegorz_domaradzki
Facebook @Grzegorz.Domaradzki
www.behance.net/Anzelmgabz
© pages 28, 50, 88.

## BENEDICT WOODHEAD
www.benedictwoodhead.com
Instagram @benedict_woodhead
Facebook @benedictwoodhead
Twitter @WoodheadArt
© page 32.

## IVANNA BALZÁN
www.behance.net/nanabalzan
Instagram @Nanabalzan5
Twitter @Nanabalzan
© pages 36, 90.

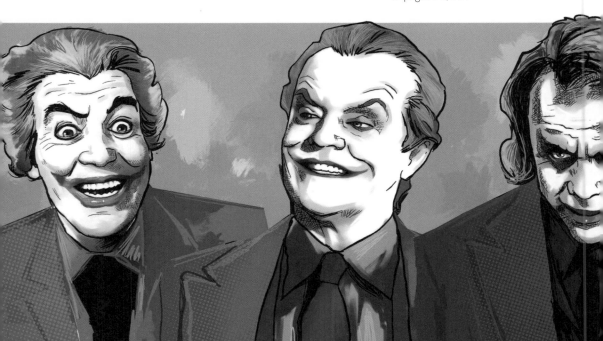

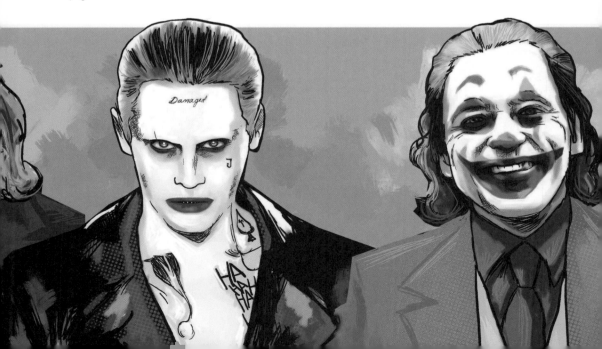